KB141218

최 석 운

Choi, Sukun

HEXAGON

WWW.HEXAGONBOOK.COM

이 도서의 국립중앙도서관 출판예정도서목록(CIP)은 서지정보유통지원시스템 홈페이지(http://seoji.nl.go.kr)와
국가자료종합목록 구축시스템(http://kolis-net.nl.go.kr)에서 이용하실 수 있습니다. (CIP제어번호 : CIP2020030081)

한국현대미술선 048
최석운

2020년 8월 1일 초판 1쇄 발행

지 은 이 최석운
펴 낸 이 조동욱
기 획 이승미(행촌문화재단) 조기수
펴 낸 곳 출판회사 헥사곤 Hexagon Publishing Co.
등 록 제2018-000011호 (등록일: 2010. 7. 13)
주 소 경기도 성남시 분당구 성남대로 51, 270
전 화 070-7743-8000
팩 스 0303-3444-0089
이 메 일 joy@hexagonbook.com
웹사이트 www.hexagonbook.com

ISBN 979-11-89688-36-3
ISBN 978-89-966429-7-8 (세트)

최 석 운

Choi, Sukun

048

HEXAGON
Korean Contemporary Art Book
한국현대미술선 048

화가의 자화상_2019

이승미
행촌미술관장

화가라면 한 번쯤은 자신의 자화상을 그리게 마련이다. 그러나 화가가 그린 자신의 초상, 즉 화가의 자화상이 온전히 미술사에 기록된 작품은 화가의 수에 비하면 그리 많은 편은 아닌듯하다. 카메라가 일반화되기 전 회화사는 초상화 인물화의 역사와 다르지 않다. 피카소, 세잔, 르누아르 등등 알만한 화가들은 모두 자화상을 남겼다. 그럼에도 불구하고 인상적인 화가의 초상화는 그리 많지 않은 편이다. 서양에서는 뒤러와 렘브란트의 초상화가 인상 깊다. 서양미술이 국내에 전해지면서 수많은 화가의 자화상이 그려졌으나 여전히 오늘날에도 공재 윤두서의 초상화가 독보적이다. 사진이 일반화되어서인지 오늘날의 화가들은 화가 본인의 자화상을 그리는 데에 매우 인색한 편이다. 2019년 〈공재, 그리고 화가의 자화상〉 전시를 기획하였다. 국내외 41명의 화가가 초대된 전시였다. 학창 시절 이후 자신의 모습을 담은 자화상을 그려본 것이 처음이라는 작가도 여럿 있었다. 그중 최석운 작가의 자화상이 매우 인상적이었다. 전시에 출품된 〈화가의 자화상_2019〉은 최석운 작가의 작업 세계를 구분하는 경계에 있는 작품이라고 느껴졌다.

1960년생 80년대 학번인 최석운의 그림 그리기, 즉 화가로서의 생존은 반백 년 가까이 된다. 무심한 그 세월, 셀 수 없는 날들만큼이나 그동안 그린 그림이 적게 잡아도 1,000점은 훌쩍 넘을 것이다. 작가에게 이런 이야기를 했더니, 너무 심한 이야기라고 고개를 절레절레, 손사래를 친다. 단지 어린 시절 남다른 그림 그리는 재주 덕에 주위의 칭찬으로 자존감이 높게 형성되어 칭찬받고 싶은 마음에 미술대학에 진학했다고 한다.

최석운의 〈자화상〉을 통해 작가로서의 작업 여정을 볼 수 있다. 누구나 그렇듯, 작가의 미술대학 재학시절은 여러 분야의 회화적 조형감을 익히는 시기였다. 그 시기는 한꺼번에 쏟아진 서구 미술 사조와 '단색화'로 불리는 추상미술이 범람하던 시절이다. 많은 학우들이 추상에 물들어 갈 때 작가는 이야기를 내포한 인물들을 매우 표현적으로 그렸다. 그림의 내용은 그 시절 누구나 그렇듯 인간의 실존을 담고 있다고 보인다. 때문에 80년대에 그린 〈자화상_Oil on canvas 1984〉는 최석운의 자화상이라기보다 사회적 실존을 담고 있는 보편적인 인물화이다. 인간의 실존과 사회적 모순을 모두 품고 있는 시대의 자화상을 표현하고자 하였다. 최석운 작가에게 80년대는 조형의 토대를 구축하고 본격 화가로 이름을 알려가는 비장하고 심각한 시기였다. 당시 작품은 마음은 급하고 내용은 어둡고 표현은 강

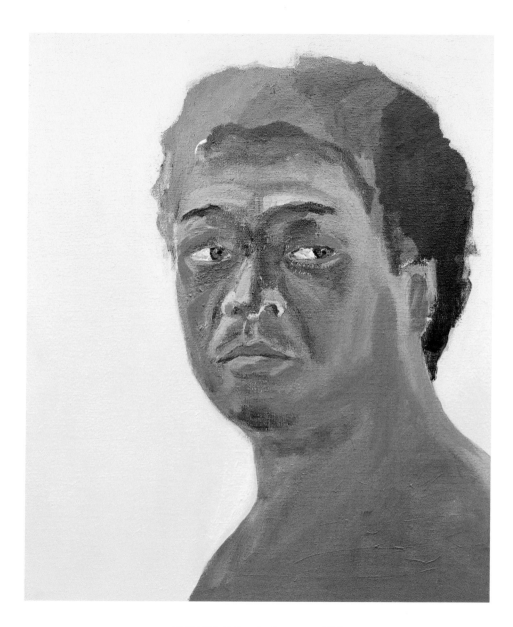

자화상 72.6×60.6cm Acrylic on canvas 2019

하고 풀어내는 이야기는 어눌하다. 대한민국이 역사적 굴곡을 크게 겪어낸 80년대는 최석운의 삶에서도 변혁의 시기, 미술학도에서 작가의 반열로 들어서는 시기였다. 그렇게 80년대가 끝나가고 90년대가 시작될 즈음 작가의 회화적 표현은 한층 섬세하고 완숙해졌다. 내용은 보편적이고 객관화되고 있었다. 전문 화가의 반열에 들어선 것이다. 지금도 작가의 대표작으로 여겨지는 〈개장수 1991〉나 〈여름 1991〉, 〈노래 부르는 남자 1992〉, 〈에어로빅 1992〉, 〈맥주병을 든 여자 1992〉가 속속 세상에 나온다.

1992년 작가는 부산을 떠나 경기도 양평으로 이주하면서 작가로서의 속도를 한층 심화시킨다. "1992. 8. 6. 하늘에 구멍 난 듯 장마 빗길을 뚫고… 양평으로… 샘터화랑 전속이 되면서 주변을 조금씩 정리하긴 했는데… 나이 더 들기 전에 미래가 예측이 안 되니, 넓은 곳으로 가고 싶긴 했으나… 지나고 보니 모든 것이 내가 결정한 것 같지 않아요… 다 운명 같은… 거죠…"

작가는 양평에서도 끝자락 강원도와 닿아있는 산골에 자리 잡았다. 부산에서 중앙을 향해 이동하긴 하였으나 아이러니하게도 어찌 보면 되려 부산을 떠나 더 깊은 산골로 들어간 셈이다. 당시 양평 인근에는 80년대의 이념적 사회적 피로감에 지친 작가들이 서울을 떠나 스며들어 갔고, 또한 올림픽 이후 부동산 가격의 상승으로 서울 살이에 지친 작가들이 하나둘 자리를 잡아가곤 하였다. 서울 가까운 경기도 고양, 포천, 마석, 청평, 가평, 양수리, 서종 등도 작가들이 희망하는 지역이었다. 때문에 최석운 작가에게는 오히려 좋은 작가들과 가까이 있을 수 있는 환경이 되었다. 당시 양평은 지금과 달리 밤이면 별이 보이는 곳, 교통이 무척 불편하여 청량리역에서 기차를 타거나 구불구불한 산길을 돌아 돌아가는 버스로 2, 3시간씩 가야 하는 곳이었다. 물론 자동차도 귀한 사치품이던 시절 이야기다. 작가는 혈혈단신으로 낯선 양평으로 들어갔지만 작품은 온통 희망적이고 긍정적인 의욕으로 가득 차 있던 시기이다. 구불구불한 산길을 돌아가는 버스를 타고 가야 하는 곳, 누런 벼가 익어가는 논 가운데 화가의 집으로 걸어가는 발걸음이 당당하고 활기차다. 전깃줄에 걸린 새들도 무심코 하늘을 흘러가는 구름도 모두 작가를 중심으로 돌아간다.

이 시기에 그려진 작품들은 거의가 작가의 자전적인 이야기로 이루어져 있다. 어쩌다 서울이라도 한번 나가려면 하루 몇 번 안 다니는 버스를 타고 양평에 나가 군인들과 같이 통일호를 타고 오가야 하지만 마음만은 구름 위로 하늘에 닿

아있었던 시절이다. 1992년 양평에 이주한 시기를 전후로 30년 최석운 작품의 토대가 마련되고 작가로서 창작자로서 '최석운'이 형성되는 중요한 시기이기도 하다. 그 시기에 그려진 작가의 작품이 당시를 웅변한다. "황금같이 귀하고 별처럼 아름다운 시기였다"고. 1992년을 전후하여 작가는 왕성하게 창작활동을 하고 작품은 쏟아졌다. 대학로와 인사동 어느 갤러리에 가도 최석운의 작품이 전시되고 있었고, 각종 기획전시 아트페어에서도 최석운의 작품은 빠지지 않았다. 그즈음 작가는 양평에서 어여쁜 동네 아가씨와 결혼하고 일가를 이루었다. 그런 의미에서 작가에게 양평은 '운명'과도 같다. 노총각 신세를 면하고 오순도순 가정을 이루고 금쪽같은 아기도 얻었다. 그러나 1997년에 그려진 화가의 〈자화상 1997〉은 아이러니하게도 이미 치열한 현실에 매몰된 화가의 자전적 자화상이다. 불과 10여 년의 시차를 가졌을 뿐이나 모든 것이 달라졌다. 아이를 안고 그림을 그리고 있는 화가의 뒷모습은 이미 예술은 생활이 되어 영웅적 화가는 더이상 없다는 것을 보여준다.

2000년을 전후하여 나는 비로소 작가 최석운의 작품을 먼저 만나고 후에 작가를 만났다. 최초의 만남은 당시 월간으로 발행되는 미술 잡지에 소개된 기사였다. 그 기사는 곧 전시로 만들어졌다. 지금은 미술관으로 전환 된 모 갤러리에서 처음 작품을 보았던 것으로 기억한다. 2000년 이후 작가와 많은 전시회를 함께 하였다. 타고난 이야기꾼이라 하니, 문학적 내용을 담은 〈그림, 문학을 그리다〉, 〈한국 현대시 100년〉과 같은 전시를 함께했고, 순회전도 함께하며 여러 지방과 도시에서 전시를 했다. 그러나 세월은 자연스레 흘러가고 우리의 삶도 여러 방향으로 전개되어 근 10여 년은 만나지 못하였다.

또다시 자화상

2019년 그려진 〈화가의 자화상 2019〉은 1997년 자화상 이후 20년이 지난 후에 그려진 화가의 자화상이다. 화가의 품에 안겨있던 품 안의 아이는 이미 장성하여 작가는 가장의 책임, 사회적 책임에서 어느 정도 벗어나게 되었다. 최석운 작가는 어느새 대한민국 동시대 미술계에서 전업 작가로 작품을 판매하여 살아갈 수 있는 소수의 화가 그룹에 속해 있었다. 그러나 〈화가의 자화상 2019〉에서 보이는 눈앞에 닥친 더욱 절실한 현실은 "나는 어떤 화가인가?"라고 묻고 있다. 각성한 웬 사내가 스스로 자신을 바라보고

있다. 〈화가의 자화상 2019〉는 그런 물음을 품고 있다. 최석운은 40년 이상 거의 반백 년이 되도록 치열하게 그림만 그렸다. 40이 가까워 가족을 일구게 된 이후의 삶은 이전보다 오히려 훨씬 더 치열하고 혹독했다. 이 땅에서 혹은 이 지구별에서 전업 화가로 살아간다는 것은 상상하기 어려운 고통과 절실함이 있다. 그림 속의 화가는 이제 조금은 안도의 숨을 쉬며 자신을 돌아본다. 〈화가의 자화상〉은 그 경계를 말해주는 작품이다. 나는 이 작품 〈화가의 자화상 2019〉이 최석운 작가의 작업 세계를 구분하는 경계에 있는 작품이라고 느꼈다.

이론가들은 최석운의 작품에서 시대적 풍자와 유머, 은유를 읽는다. 작가에게 타고난 이야기꾼이라고도 하였다. 맞는 말이다. 게다가 작가는 오늘날 우리의 풍속을 그리는 유쾌한 풍속화가 이기도 했다. 그의 작품의 소재는 이 시대를 살아가는 우리 모두의 모습을 대상으로 하고 있었다. 그러나 작가는 늘 자신의 자화상을 그리고 있었다. 우리 시대 우리들의 자화상이자 화가 자신의 삶을 이루는 총체적인 자화상이기도 하다. 나는 늘 그의 작품에서 유쾌함과 우스꽝스러움에 가려진 슬픔을 느끼곤 한다. 그 슬픔의 근원은 바로 화가 자신이기 때문이다. 그토록 사랑

하는 아기를 안고 그림을 그리고 있는 화가의 뒷모습은 슬픔과 고뇌의 이미지로 읽혔다. 화가의 등을 넘어서면 왠지 붓을 잡고 있는 손등에 눈물이 떨어져 있을 것만 같았다. 그 슬픔은 〈도착_2018〉에서 더욱 심화된다. 밝고 화려하고 현란한 색상과 풍자적인 인물의 이면에 짙은 우울과 절망이 느껴진다. 〈도착_2018〉은 제주도에 도착한 난민 가족의 안도와 불안을 그린 작품이라고 한다. 그러나 작가가 그들에게서 자신의 모습을 보았다고 고백했듯이, 알 수 없는 불안한 미래는 여전히 우리 모두가 안고 있는 천형과도 같은 자각이다. 반백 년 가까이 작가로서 생존해온 작가의 자화상에 다름 아니며 인생 대부분을 흘려보낸 우리의 불안과도 다르지 않다. 패기만만한 젊은 시절부터 만년에 이르기까지 평생 동안 100여 점의 자화상을 그린 렘브란트(Rembrandt Van Rijn, 1606~1669)는 주문 제작된 수많은 명화보다 렘브란트 자신의 내면과 삶을 표현한 자화상이 더욱 큰 의미를 가진다. 화가가 자의식을 가지고 그린 근대적 의미의 〈자화상〉이라는 역사적 의미를 넘어 렘브란트의 자화상은 그 회화적 완벽함과 아름다움보다도 더욱 강렬하게 삶의 본질에 대한 깨달음을 주기 때문일 것이다. 네덜란드 사람 렘브란트와 일면식도 없었을 350년 전 공재 윤두서(1668~1715)는

단 한 점의 자화상으로도 조선 시대와 우리 근현대 회화사를 압도한다. 윤두서의 자화상 역시 근대적 가치를 포함한 화가의 〈자화상〉이라는 역사적 가치를 뛰어넘는 작품의 회화적 완벽함, 그리고 관중의 정서를 압도하는 힘을 느낄 수 있기 때문 일 것이다. 시대적 풍자와 유머를 담고 있는 최석운의 작품들은 대개는 자전적 요소를 담고 있었다. 때로는 작품 속 인물이 지나칠 정도로 작가 본인의 이야기를 담고 있었다. 5년 동안이나 지속 되었다는 작가의 방황은 작가로서의 평정심이 흔들리고 스스로가 변화를 요구받았기 때문이다.

2019년 7월부터 시작된 작가의 일탈. 임하도라는 국토의 끝자락 작고 외딴 섬에 스스로 자신을 풀어놓고 두고 본 결과 작가는 다시 가야 할 길의 좌표를 얻은 듯하다. 이마도 작업실에서 최석운은 작가의 방황 끝, 새로운 좌표를 가지고 출발한다. 최석운 작가의 〈자화상 2019〉은 외람되게도 그 방향을 무심하게 눈길로 보여주었던 듯하다.

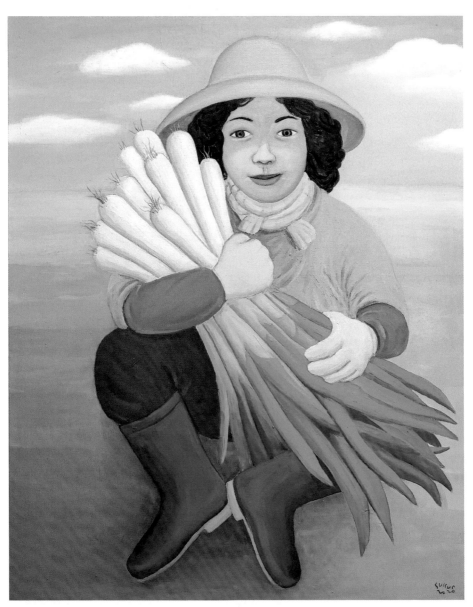

대파를 안고있는 여자 100×00cm Acrylic on canvas 2020

갯벌에 선 남자 145×112cm Oil on canvas 2019, 20

유연한 풍경1 97×130.3cm Acrylic on canvas 2020

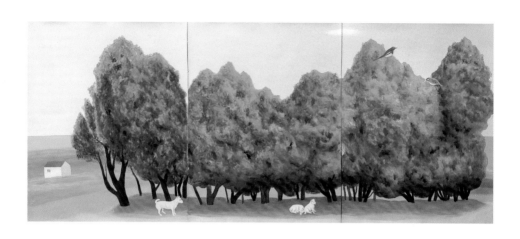

유연한 풍경2 94×220cm Acrylic on canvas 2020

신세계는 없다, 그저 삶이 있을 뿐

바다를 건너온 가족이 마침내 육지에 도착했다(도착 1, 2, 3, 4). 그리고 무사히 도착한 걸 자축이라도 하듯 기념사진을 찍었다. 아빠와 엄마, 아들과 딸, 그리고 개 한 마리가 옹기종기 모여 사진을 찍었다. 사진 속엔 그들이 타고 왔을 나룻배 한 척도 보인다. 작가는 이 그림을 〈도착〉이라고 불렀다. 그저 평범한 가족사진의 정경에 머물렀을 그림은 그러나 도착이라는 제목과 함께 범상치 않은 의미를 얻는다. 사실 앞서 서술한 그림 속 정경은 도착이라는 제목이 있었기에 그 의미를 재구성할 수 있었다. 그러므로 어쩜 도착이라는 제목은 그림 이상으로 의미심장하다. 다시, 그들은 바다를 건너 육지에 도착했다. 그렇담 그들이 건너온 바다는 뭔가. 삶이다. 삶이라는 바다. 나룻배로 건너기엔 쉽지 않은 바다다. 그럼에도 여하튼 그들은 바다를 그러므로 삶을 건넜고, 마침내 성공적으로 육지에 도착할 수 있었다. 그렇게 그림은 삶을 비유하는 알레고리가 된다.

그렇다면 작가는 왜 이 시점에서 이런 그림을 그렸을까. 마침내 성공적으로 육지에 당도한 걸 안도하는 것일까. 이제 힘든 고비는 넘겼다는 자신을 대견해하는 것일까. 그림 속 정황이나 사람들의 표정을 보면 꼭 그렇지만도 않은 것 같다. 바다가 삶이라면, 육지는 또 다른 삶이다. 도착

은 또 다른 시작이고, 종착점은 또 다른 시점이다. 도착은 막간과도 같은 분기점은 될 수 있어도 종점일 수는 없다. 그렇게 작가는 아마도 이즈음에서 한 번쯤 자신의 삶에 분기점을 찍고 싶었을 것이다. 새로운 시점을 앞두고 크게 한번 숨 고르기를 하고 싶었을 것이다.

그동안 작가의 그림이 뭔가 달라진 것 같지가 않은가. 그동안 작가에게 일어난 신상 변화를 알수도 알 필요도 없지만, 분명 달라진 것이 있음을 느낀다. 표정이 사라졌다. 이런저런 그림 속에 작가 고유의 해학과 풍자 그리고 유머가 여전하지만, 그럼에도 왠지 싸해진 느낌이 있다. 사람들의 표정이 내면적이라고 할까. 무표정하고 내면적인 사람들의 표정에 비해 보면, 오히려 개의 표정이 살아있다. 신세계를 앞두고 뭔가 걱정과 염려가 역력한 표정이 사람들의 속말을 대신해주고 있는 것도 같다.

그렇게 당도한 신세계는 작가가 보기에 어떤가. 아마도 작가의 자화상(달빛)일 것인데, 무표정한 얼굴에 비해 무릎을 감싸 안은 깍지 낀 손의 표정이 오히려 더 많은 이야기(결의? 걱정? 염려? 두려움?)를 하는 그림 속 정경에서 그 심경을 엿볼 수 있다. 그리고 아마도 작가의 또 다른 자화상(돼지 안은 남자)으로 그려진 그림 속 돼지(작가의 트레이드마크인, 그러므로 어쩜 작가의 분신

18

인)의 경계하는 눈빛이 그 심경을 재확인시켜준다. 어른이 그렇다면 아이들은 어떤가. 어른과 마찬가지로 무표정한 얼굴로 나무를 타고 있는 사내아이를 새 한 마리가 염려스럽게 쳐다본다(꿈꾸는 나무). 그런가 하면, 그가 누운 해먹은 꼭 몸에 맞지 않은 옷을 억지로 껴입은 듯 도무지 편해 보이지가 않는다(해먹). 어색해하고 불편해하는 것이 꼭 머리만 큰 어른아이를 보는 것도 같다.

지금까지 작가의 그림에는 해학과 풍자, 유머와 위트만 있는 줄 알았다. 그런데, 그렇지 않은 그림들도 있었다. 어쩜 해학과 풍자, 유머와 위트에 가려 잘 보이지 않던 작가의 무의식이 수면 위로 드러나 보이면서 보다 적극적인 형식을 얻는 경우의 그림들일 것이다. 그렇게 작가의 무의식이 보아낸 삶은 공허하거나 죽기 아님 살기다. 이를테면 여기에 말타기 운동기구에 올라탄 남녀가 있다(horse riding). 눈빛을 보면, 남녀는 저마다 자기 생각 속에 빠져있는 것 같다. 운동 따로 생각 따로인 것 같은, 도무지 운동이 운동 같지 않고 휴식이 휴식 같지 않은 겉도는(심심한? 자못 진지하게 말하자면 부조리한?) 일상을 증명이라도 하듯 눈빛은 하릴없이 허공을 헤맨다. 그렇게 허공에서 길을 잃은 눈빛처럼, 삶은 공허하다(작가의 다른 그림들에 등장하는 담배 피우는 여자들도, 공허하다).

아니면 한 몸으로 엉겨 붙어 죽기 살기로 싸우는 레슬러 혹은 격투사처럼 삶은 밑도 끝도 없는 싸움의 연속이며, 승자도 패자도 없는, 그저 살아남는 것이 중요한 생존게임과도 같은 것일지도 모른다(ultimate fighting). 해학적인 그림이 설핏 웃음을 자아내지만, 그래도 삶은 대개 치열하고(차라리 처절하고), 잘해야 공허하다. 삶의 실상이 꼭 그렇지가 않은가. 너무 비관적인가. 밀란 쿤데라는 느끼는(그러므로 겪는) 사람에게 삶은 비극이고, 보는(그러므로 관조하는) 사람에게 삶은 희극이라고 했다. 이처럼 웃기지도 않은 삶의 실상을 인정할 수밖에 없다는 사실이 씁쓸하게 만든다.

주지하다시피 예술은 주관적인 경험을 객관화하는 것이고, 개별적인 경험에서 보편적인 가치를 추상하는 기술이다. 작가의 그림은 서사가 강하고(사람들은 곧잘 작가를 타고난 이야기꾼이라고 한다), 자전적인 요소가 강한 편이다. 이웃이며 주변머리로부터 소재를 끌어오는 것. 이처럼 작가 개인의 경험을 서술한 것이지만, 사람 사는 꼴이 어슷비슷한 탓에 작가의 그림은 보편성을 얻고 공감을 얻는다. 여기서 공감은 저절로 주어지는 것이라기보다는 비슷한 것에서 차이를 캐내는, 평범한 것에서 범상치 않은 의미를 읽어내는 능력에, 혜안에, 태도에, 그리고 그보다 많

은 경우에 있어서 존재에 대한 연민에 따른 것이다. 이런 연민이 없다면 작가의 주특기인 해학도, 풍자도, 유머도, 위트도 없다.

그리고 작가는 이런 자전적인 요소가 강한 그림과 함께, 일종의 사회적인 풍경, 정치적인 풍경, 그리고 소시민적인 삶의 풍속도로 정의할 만한 일련의 그림들을 예시해준다. 작가의 주특기인 해학이, 풍자가, 유머가, 위트가, 그리고 존재에 대한 연민이 빛을 발하는 분야이기도 하다.

여기에 두 남자가 있다(두 남자). 혹 누가 들을 세라 손으로 입을 가린 채 귓속말을 하는 남자와 번뜩이는 눈으로 그 말을 경청하는 또 다른 남자가 있다. 여기서 자못 진지한 정황을 우스꽝스럽게 만드는 것이 번듯하게 정장을 갖춰 입은 남자들의 양말이다. 각 땡땡이 문양과 오색찬란한 줄무늬 패턴이 그려진 양말이 어른들을 아동으로 만든다. 진지한 정황(중상모략?)을 유치찬란한 아이들의 놀이로 만들어버린다. 공교롭게도 남자들이 착용하고 있는 넥타이의 색깔이 각 여당과 야당의 상징색과 같다. 정치적인 풍경이다.

그리고 여기에 사회적인 풍경이 있다. 지하철 대합실을 소재로 한 것인데, 꼭 연극무대를 보는 것 같다(사실은 작가의 다른 그림들도 좀 그런 편인). 그 연극에는 지하철 대합실에서 흔하게 볼 수 있는 세로로 긴 의자가, 그리고 각 중년의 남녀와 신세대 커플이 등장한다. 가장자리 양쪽 끝자리에 겨우 엉덩이로 걸쳐 앉은 중년의 남녀는 분명 서로 모르는 남남일 것이다. 반면, 의자 가운데 자리를 차지한 채 꼭 끌어안고 있는, 주변을 전혀 의식하지 않는 당당한 남녀는 애인 사이임이 분명해 보인다. 이 그림이 사회적 풍경인 것은 세대 간 차이를 극명하게 보여주고 있기 때문이다. 여기서 의자는 세계다. 그리고 세계의 주인공은 신세대다. 신세대는 그림에서처럼 세계의 중심을 차지하고 있기에 당당할 수 있었다. 반면 세계의 가장자리로 밀려난 중년은 데면데면하다. 머잖아 엉덩이 붙일 알량한 자리마저 빼앗기지 않을까 위태위태한 것이 웃을 수만은 없는 웃음을, 그러므로 헛웃음을 자아낸다.

그리고 여기에 소시민적인 삶의 풍속도로 정의할 만한 경우도 있다. 셀카붐을 소재로 한 그림이 그렇다. 핸드폰이 보급되면서 카메라가 사라지고 시계가 사라졌다. 머잖아 컴퓨터도 사라질 것이다. 핸드폰이 고기능화되면서 컴퓨터의 기능을 흡수하고 있기 때문이다. 핸드폰이야말로 가히 생활 혁명이라 할만하고, 셀카붐은 그렇게 달라진 생활 풍속도의 한 장면으로 자리를 잡았다.

여기에 진달래가 지천인 풍경을 배경으로(진달래), 그리고 노을 진 바닷가를 배경으로(화려

한 풍경) 셀카 찍기에 열심인 남녀들이 있다. 키를 넘는 폰을 쳐다보고 있는 남자와, 팔로 남자의 배 나온 허리를 감싸 안은 채 고개만 돌려 폰을 쳐다보고 있는 여자를 그린 그림이다. 이 그림들이 셀카를 찍는 연인으로서 갖추어야 할, 혹은 응당히 보여주어야 할(?) 전형적인 포즈를 예시해주고 있다. 마치 그 포즈며 상황을 위해 의도적으로 연출된 장면 같다. 연출된 장면? 셀카를 찍는 연인(그리고 현대인)이면 모두가 스타고 연예인이다. 소위 얼짱 각도는 기본이고, 배경이 좀 된다 싶으면 장소 불문하고 기꺼이 포즈를 취할 준비가 돼 있다. 작가는 그렇게 소시민적인 생활 풍속도의 결정적인 한 장면을, 전형적인 한 장면을 예시해주고 있는 것이다.

그런가 하면 이런 그림도 있다. 노란색 바탕에 땡땡이 문양이 선명한 짧은 원피스에 빨간색 뾰족구두를 신은 한 여인이 길을 가고 있다. 모자까지 살짝 눌러쓴 것이 영락없는 바캉스에나 어울릴 차림새다(바캉스에 뾰족구두가 마음에 걸리기는 하지만, 여하튼). 그런데, 의외로 〈대흥사 가는 길〉이란다. 제목으로 보아 절에 가는 것 같은데, 정작 산행하는 것으로는 보기 어려운 외양이 부조화를 불러일으킨다. 그가 보기에 대흥사든 바캉스든, 산행이든 소풍이든 아무런 차이가 없고, 다를 이유가 없다고 생각하는 모양이다.

그 상황이 부조화를 불러일으키는 것도 맞고, 부조화에 아랑곳하지 않는 자유분방함도 맞다. 우리 모두는 어쩜 그동안 너무 격식에 자신을 맞추는 삶(그러므로 제도적 인격체로서의 삶)을 살아왔는지도 모른다. 그래서 때론 그 분방함이 부럽고, 그 부러움으로 설핏 웃음을 자아낸다. 아마도 현장에서 그 모습을 지켜본 작가도 그랬을 것이다.

그렇게 작가의 그림에는 이 시대를 살아가는 보통 사람들의 삶의 초상이 오롯하다. 마치 보통 사람들의 삶의 연대기를 테마로 한 상황극을 보는 것 같은, 연극적이고 서사적인 부분이 있다. 삶의 실상을 축도해 놓은, 삶의 메타포로 불만한 부분이 있다. 그래서 소시민적인 생활 풍속도로 부를 만한 부분이 있다. 그들의 삶은 비록 대개 치열하고 잘해야 공허하지만, 그래도 그 삶을 향한 작가의 눈빛만큼은 풍자적이고 해학적이다. 유머가 있고 위트가 있다. 그리고 무엇보다도 존재론적 연민이 있다. 그 연민이 웃음을 자아내고, 그 웃음이 위로가 되는 그런 힘이, 작가의 그림에는 있다. ● 2020 갤러리 나우 개인전 서문

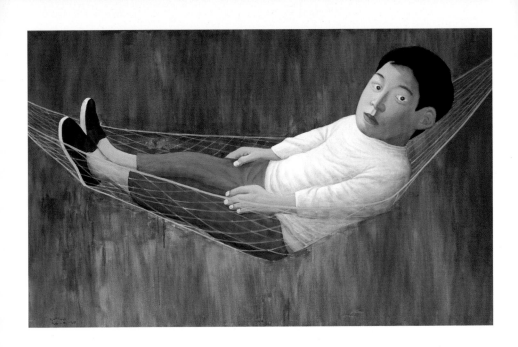

Hammock 129×207cm Acrylic on canvas 2019, 20

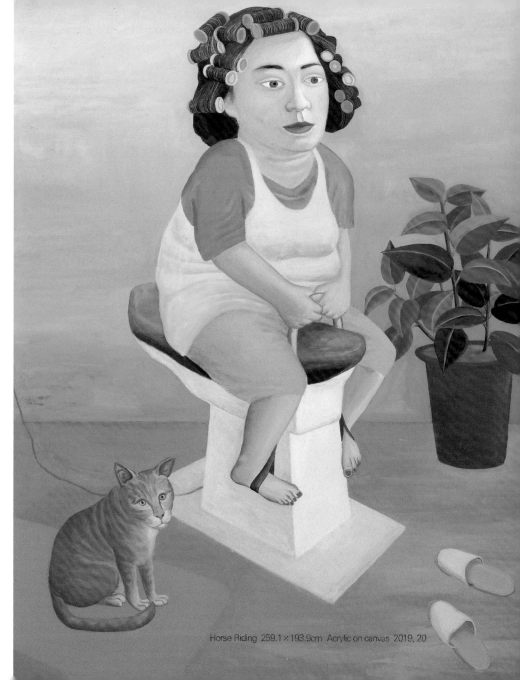

Horse Riding 259.1 × 193.9cm Acrylic on canvas 2019, 20

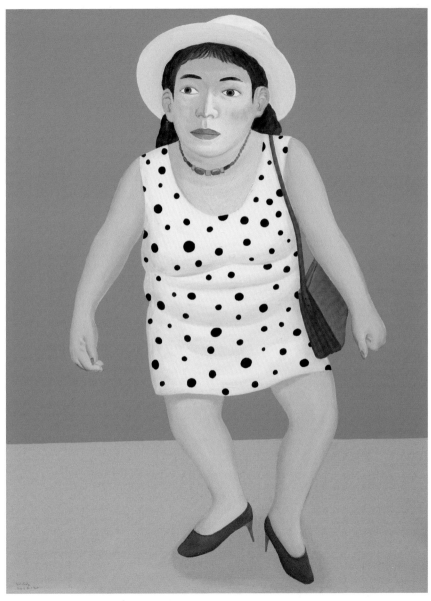

대흥사 가는 길 130×97cm Acrylic on canvas 2019, 20

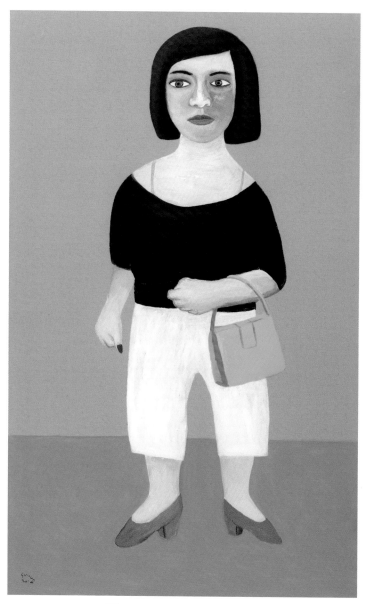

외출 145×89cm Acrylic on canvas 2019

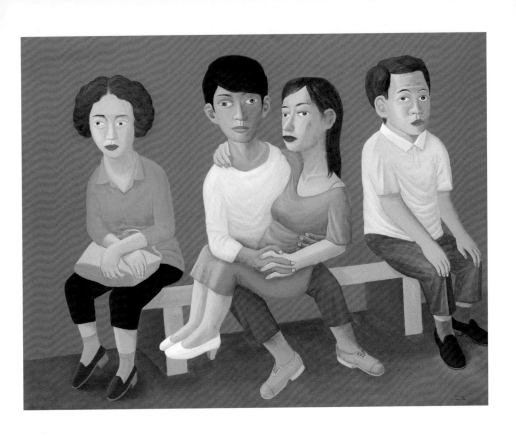

Subway 153×195cm Acrylic on canvas 2018

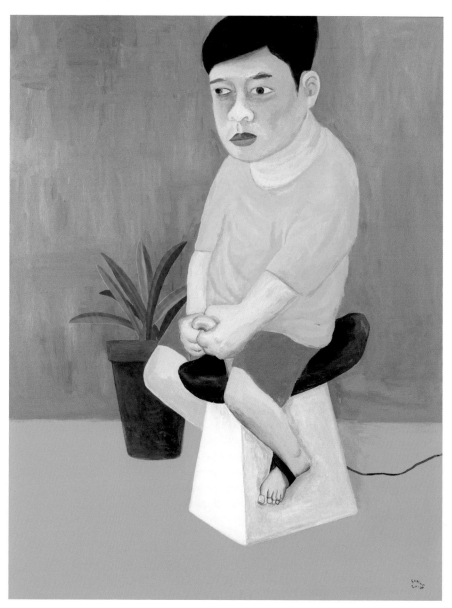

Horse riding 145.5×112cm Acrylic on canvas 2018

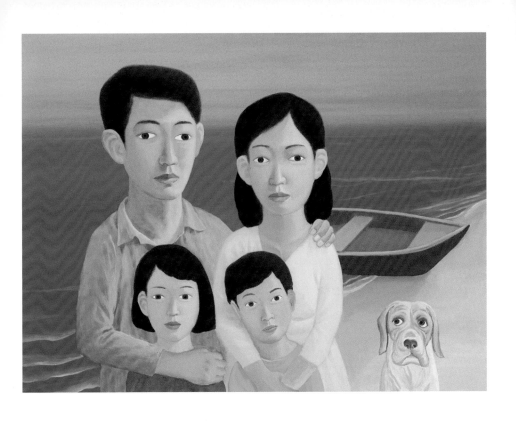

도착1 97×130.3cm Acrylic on canvas 2018

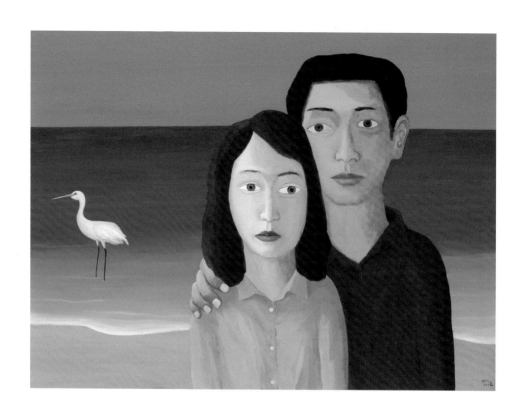

도착2 97×130cm Acrylic on canvas 2018

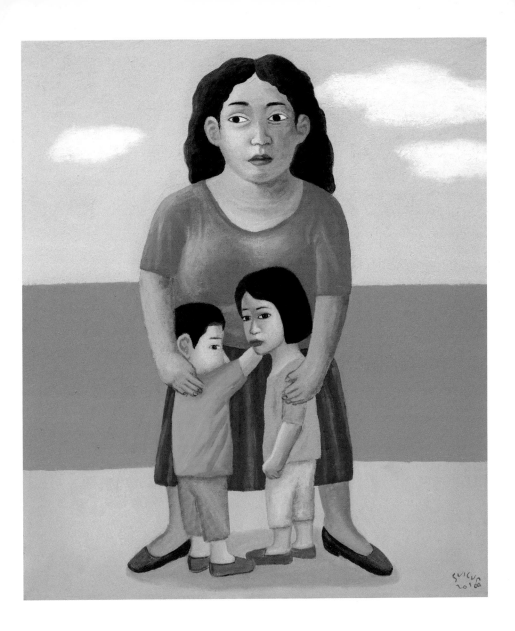

도착3 53×45.5cm Acrylic on canvas 2018

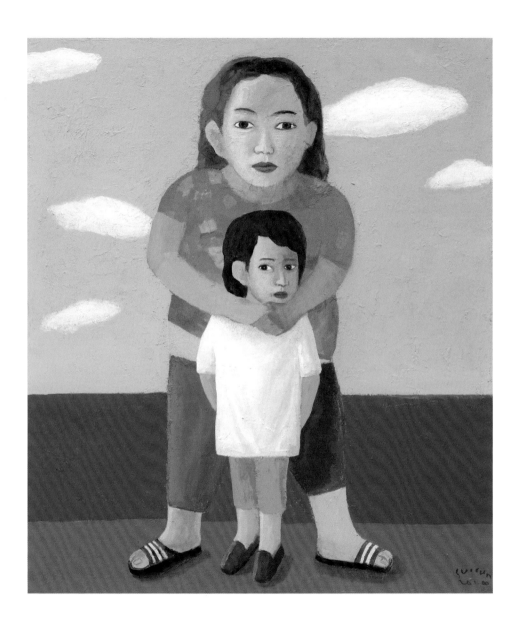

도착4 53×45.5cm Acrylic on canvas 2018

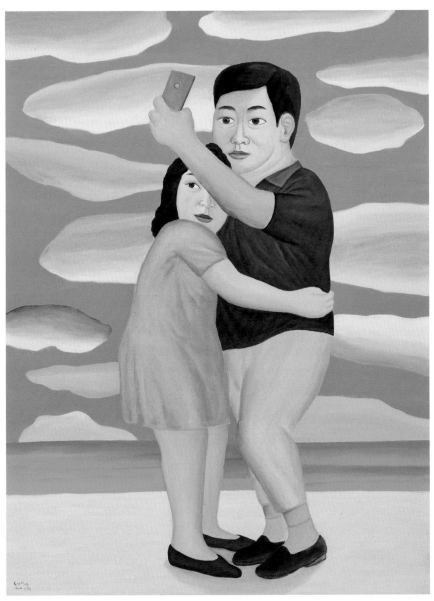

화려한 풍경 130×97cm Acrylic on canvas 2019

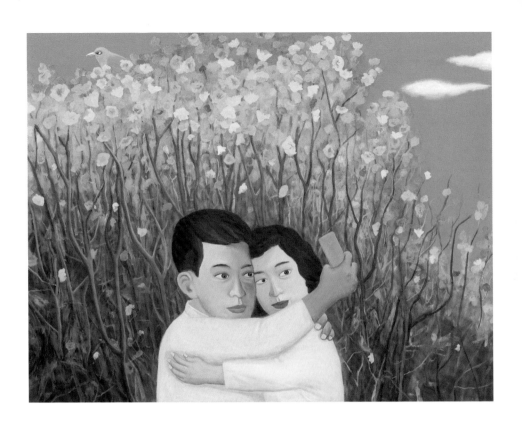

진달래 112×145cm Acrylic on canvas 2019, 20

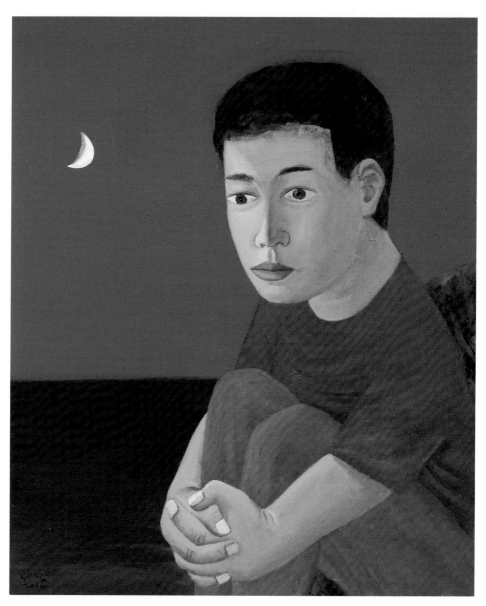

달빛 72.7×60.6cm Acrylic on canvas 2018

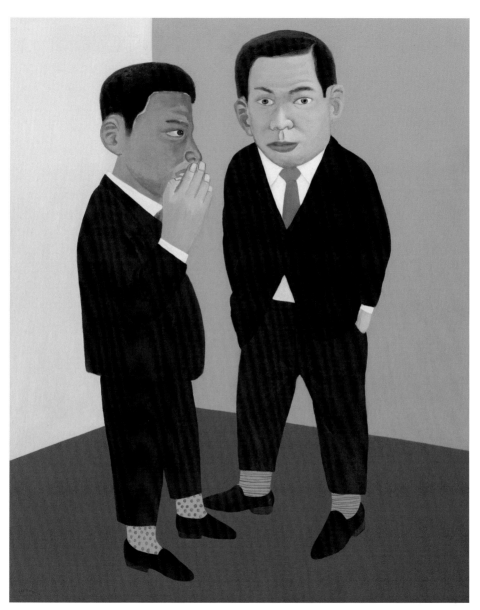

두남자 162.2×130.3cm Acrylic on canvas 2018, 19

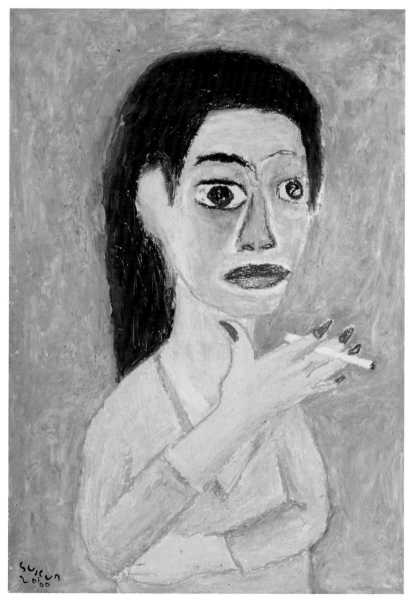

담배 피우는 여자1 37×26cm Oil pastel on paper 2018

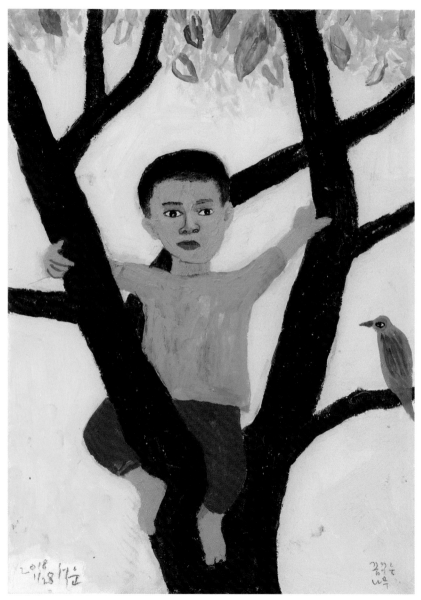

꿈꾸는 나무 42×29cm Oil pastel, Acrylic on paper 2018

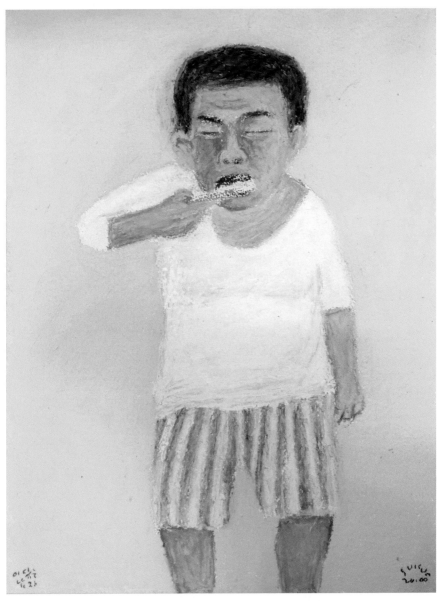

이 닦는 남자 41×31cm Acrylic on canvas 2018

휴식 84.5×104.5cm Acrylic on canvas 2014, 19

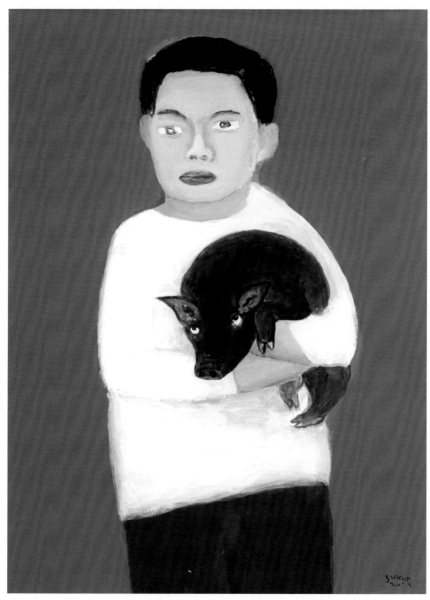

돼지를 안은 남자 76×55cm Acrylic on canvas 2015

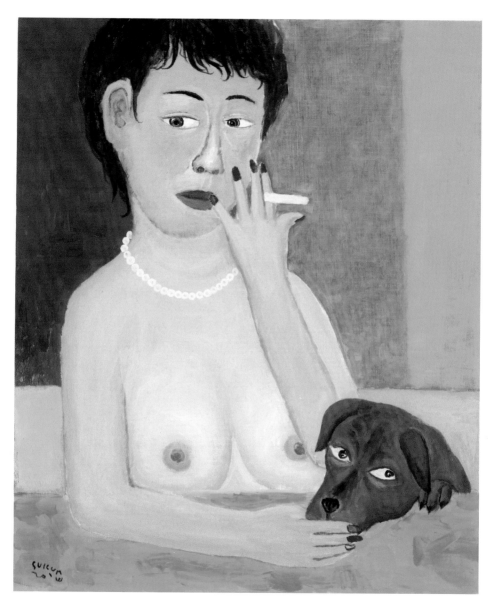

담배 피우는 여자 72.7×60.6cm Acrylic on canvas 2014

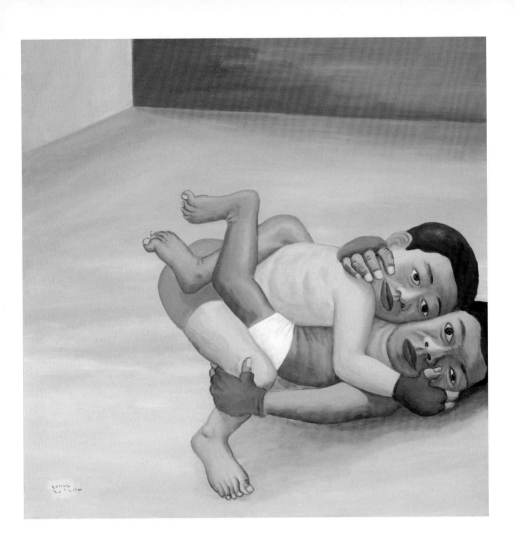

Ultimate Fighting 119.5×119.5cm Acrylic on canvas 2012, 18

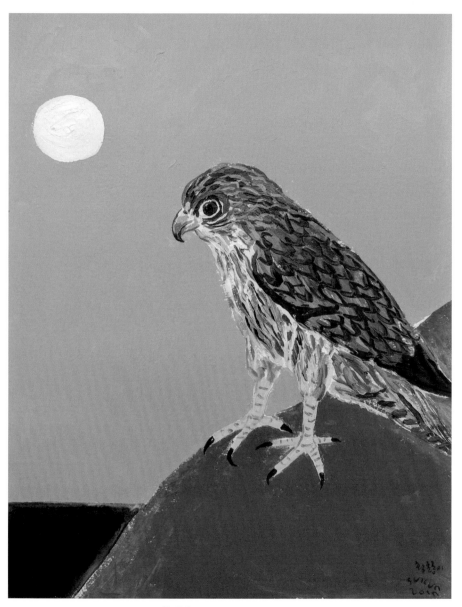

황조롱이 41×31cm Acrylic on canvas 2017

There Is No New World, But Only Life

Ko Chung-hwan
Art Critic

A family who crossed the sea finally reached land (Arrival 1, 2, 3, and 4). As if celebrating their safe arrival, they took a picture. A father, a mother, and their son and daughter, and a family dog are huddling together in the picture, where a boat that might have brought them to the land is also seen. The artist entitled the painting "Arrival." The work, which may have depicted an ordinary family scene, however, is given unusual meanings with this title. In fact, the scene in the painting described above can reconstruct its meanings because of its very title. Therefore, the title "Arrival" is more meaningful than the painting. If the family had sailed across the sea before they made land, what does the sea that they crossed represent? It is life, or rather, it is a sea called life. It is not easy to cross the sea by a small boat. Nevertheless, the family sailed across the sea, and therefore life, and finally gained land. In this way, the overall painting becomes an allegory for life.

Why was it that the artist created such a painting at this point in time? Is he relieved that he finally reached land safely or is he proud of himself for overcoming difficult times? The atmosphere of the scene and the expressions of the family members seem to convey something different. If the sea represents life, then the land is another form of life. The arrival is another beginning, and the endpoint is another starting point. An arrival can symbolize a turning point, like an intermission, but not an endpoint. The artist probably wanted to mark a turning point in his life at this point in time. He might have wanted to take a deep breath ahead of a new beginning.

One may notice that something has changed in the artist's paintings. We do not know or need to know the personal changes that he has gone through, but we feel that something has changed. The human subjects in his paintings are without expressions. There is still a touch of humor, satire, and sarcasm that is unique to his works, but the atmosphere is somewhat low in the scenes he creates. Perhaps this is because of the people's expressions that are, possibly, "internal?" In "Arrival" as well, compared to the expressions of the humans, that of the dog is much more alive. Their expressions reveal their worries and anxiety about life in the new world, representing their feelings from deep within.

How, then, does the artist feel about the new world he has just reached? In the painting (Moonlight) that seems to

be his self-portrait, the clasped hands around his knees reveal much more about his impression (some kind of resolution, worries, anxiety, fear?) than his expressionless face. The scene allows us to capture a glimpse of his emotions. Another painting that might have been created as his self-portrait (A Man Holding a Pig) clearly reflects such emotions with the vigilant eyes of the pig (the artist's trademark, and thus perhaps his alter ego). If his adult subjects are depicted in this way, what about the children? With a face as expressionless as an adult's, a young boy is climbing a tree and a bird is anxiously peering at him (A Dreaming Tree). Another boy is lying in a hammock but does not in the least appear to feel relaxed, as though he is wearing ill-fitting clothes. This child, who looks awkward and ill at ease, is like a "grown-up baby" with a big head.

Satire and sarcasm, and humor and wit have been dominant elements in the artist's paintings, at least until now. However, such elements are not relegated to some paintings. They may comprise the paintings where the artist's unconscious expressions, that have been hidden by satire, sarcasm, humor, and wit, emerge above the surface and take a more active form. Life, as he unconsciously feels, is either empty or a "do-or-die situation." For example, there are a man and a woman who are riding a horse-shaped ride (Horse Riding). But their eyes suggest that each is absorbed in his or her own thoughts. As they are lost in their thoughts while riding this horse replica, their eyes wander through the air, as if proving that life is so superficial (or boring, or absurd, to be more serious) that a game no longer feels like a game and rest no longer feels like rest. Like these eyes that have lost their ways in the air, life looks empty (and the smoking women in his other works also look empty).

Or, it seems that life is an endless battle with neither winner nor loser where only survival matters, as it is for wrestlers or martial artists who fight in do-or-die games, with their bodies entangled (Ultimate fighting). His humorous paintings are funny upon first sight, but life is usually relentless (rather desperate) and empty at best. Isn't this the reality of life? Does this sound too pessimistic? As Milan Kundera said, life is a tragedy for someone who feels (and therefore who experiences) and a comedy for someone who sees (and therefore who observes). The fact that we have no choice but to accept the reality of life, which is not even funny, leaves us with a bitter taste.

As is well-known, art involves the objectification of subjective experiences and is a way of abstracting universal values from individual experiences. The artist's paintings have a strong narrative (he is often praised as a natural-born storyteller), with autobiographical elements that stand out. He takes materials from his neighbors and other surrounding people. Though he only describes his personal experiences, his paintings possess universality and relevance since the ways people live are

not very different from each other. This relevance is not to be taken for granted, but to be attributed to his ability to discover differences in things that all look the same and find unusual meanings in the ordinary, with his keen insight, his artistic attitude and, in most cases, his compassion for all beings. Without this compassion, the satire, sarcasm, humor, and wit, which are the merits of his works, are meaningless.

Along with these autobiographical works, the artist also presents a series of paintings that can be defined as a sort of social and political landscape and a landscape of ordinary people's lives. Here, the artist's specialties—satire, sarcasm, humor, and wit—and compassion for all beings shine brightly.

Here are two men (Two Guys). One is whispering as he covers his mouth with his hand, fearing that someone will hear him, and the other is carefully listening to him, his eyes glinting. What makes this quite serious situation funny are their socks shown under their classy suit trousers. Their dotted and colorfully striped socks make these adults look like children and turn the serious situation into a childish play. Coincidentally or not, the ties worn by each man are in the colors that symbolize the Korean ruling and opposition parties, respectively. This is, therefore, a political landscape.

Here is an example of a social landscape. The background, a subway platform, is reminiscent of a theater stage (in fact,

many of the artist's works give such an impression). The play features a long bench, which is commonly found in a subway platform, a middle-aged man and woman, and a young couple. The middle-aged man and woman are sitting at each end of the bench on the tip of their buttocks. It is clear that they are strangers to each other. On the other hand, it is obvious that the young man and woman, who are imposingly sitting in the middle of the bench and holding each other tightly without a care for others, are a couple. The scene is interpreted as a social landscape because it clearly shows generational differences. Here, the bench represents the world where the leading role is taken by young people, or new generations. They look confident that they occupy the center of the world as reflected in the scene. On the other hand, the middle-aged man and woman look abashed, pushed to the edges of the world. They seem to be at risk of losing even such a narrow space on which to rest the tip of their buttocks in the near future. This scene is funny, but not of complete hilarity. It thus elicits an empty laugh.

Some of the artist's works that can be defined as a landscape of ordinary people's lives feature the theme of the recent "selfie" boom. As mobile devices became widespread, cameras and watches are disappearing from our daily lives. Soon, computers will disappear as well. The reason is that the highly enhanced functions of mobile devices are absorbing those of computers. Mobile devices have birthed a

real revolution to human life, and the selfie boom has become a part of the landscape of the changed human life.

Here are couples engrossed in taking selfies against the background of a field full of blooming azaleas (Azaleas) and the beach at sunset (A Splendid Landscape). The men are looking at their phones raised high above their heads, and the women are holding their lovers around their fat bellies, lifting their faces towards the phone. These paintings represent typical poses that a couple who takes selfies are expected to strike or display. Such poses and all the other elements seem to have been intentionally produced for this situation. A produced scene? Perhaps. All lovers (and modern people) who take selfies are essentially celebrities and entertainers. Everybody has learned the so-called "eoljjang" angle (optimal angle for a selfie), and they are ready to strike a chic pose in any place they deem a "cool" background for it. With the theme of selfies, the artist has created a strong, yet typical scene of ordinary people's lives.

Let us look at another significant work of the artist. A woman wearing a short yellow dress with clear dot patterns and red high heels is walking down the street. Her hat, slightly alighted on her head, further completes this seemingly typical vacation look (although the high heels are incongruent with the vacation look). Unexpectedly, the title of the painting is "The Way to Daeheungsa Temple." Given the title,

the woman is on her way to the temple, but her attire, which does not suit the solemnity of her destination, that is, a temple in the mountain, creates a sense of disharmony. Perhaps she sees no difference among visits to Daeheungsa Temple from vacations, and hiking and picnic excursions, and there is no reason for her dress to be different. The situation depicted in this painting evokes disharmony, but it also presents a carefree way of thinking that is unobstructed by any concern for disharmony. Perhaps all of us have spent too much time fitting ourselves to a set frame (and therefore living a life as an institutional person). That is why we sometimes envy a person who leads that carefree life, and we faintly smile out of that envy. Perhaps the artist who saw the woman in person smiled, too.

In this way, the artist presents us with a collection of portraits of ordinary people living their ordinary present-day lives. His works, like a chronicle play with the theme of ordinary people's lives, have dramatic and narrative elements. There are also elements that can be interpreted as metaphors for life, which imply the realities of life. These elements turn his works into a landscape of ordinary people's lives. Although their lives are usually relentless and empty at best, the artist's gaze towards this kind of life never loses humor and wit as well as satire and sarcasm. Above all, there is ontological compassion in it. This is what makes us smile, and that smile transforms into a sense of comfort. This power of a smile and a sense of comfort is found in his works.

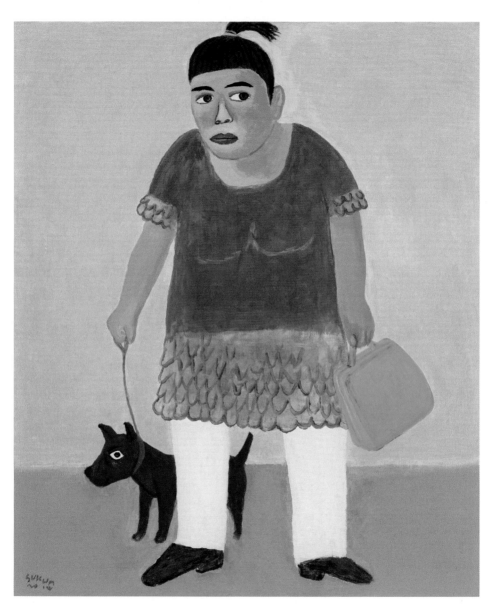

외출 72.7×60.6cm Acrylic on canvas 2014

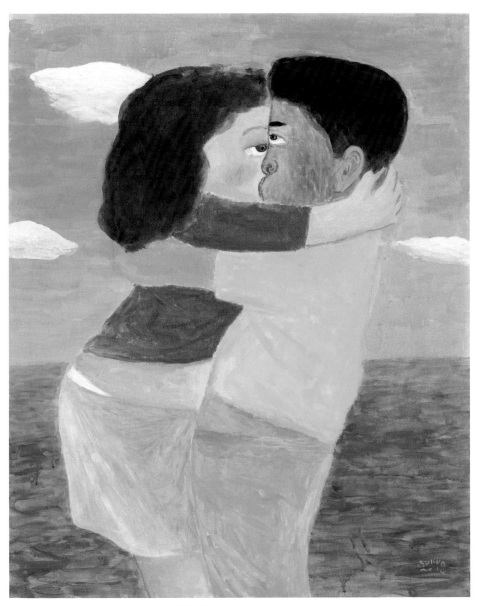

바닷가에서 104×85cm Acrylic on canvas 2014

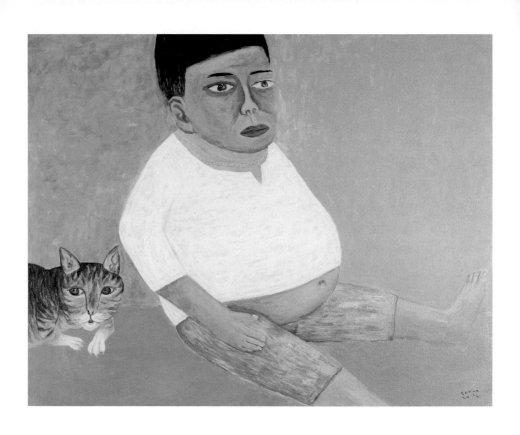

김사장의 일요일 80×100cm Acrylic on canvas 2011

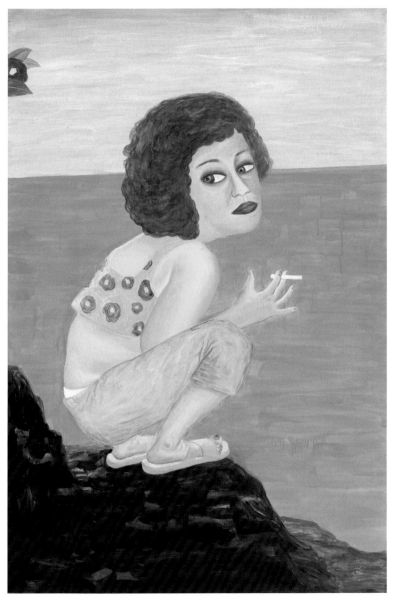

동백꽃 145×97cm Acrylic on canvas 2012

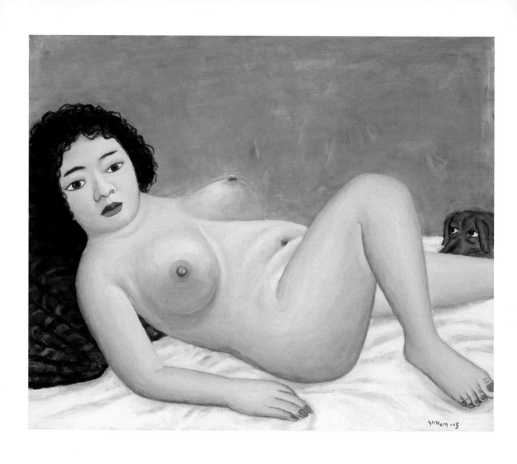

휴식 60.6×72.7cm Acrylic on canvas 2015

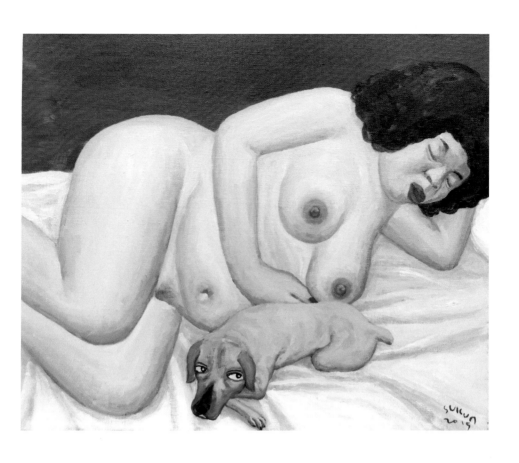

휴식 38×45.5cm Acrylic on canvas 2015

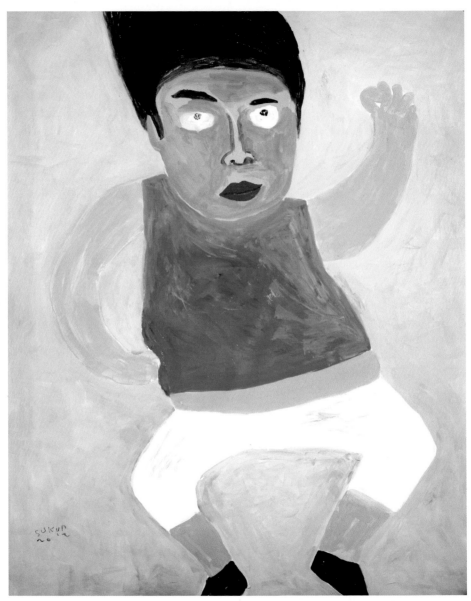

춤추는 남자 94×77cm Acrylic on canvas 2012

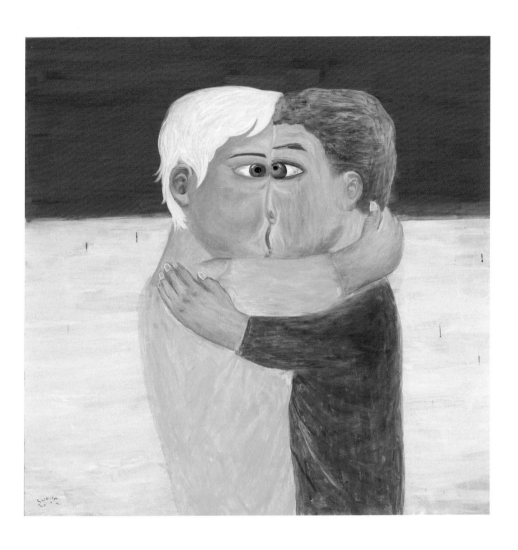

I love you 100×100cm Acrylic on canvas 2012

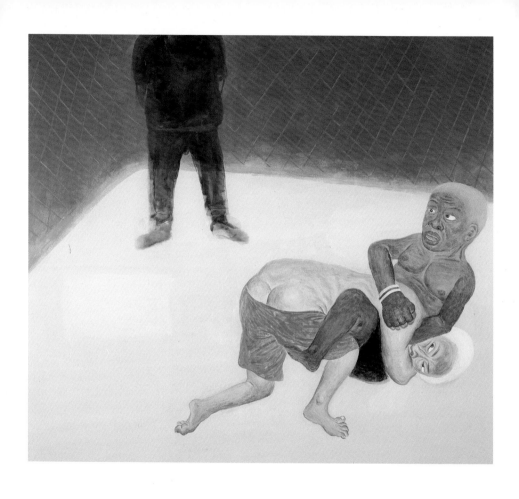

싸우는 두사람 217×194cm Acrylic on canvas 2011

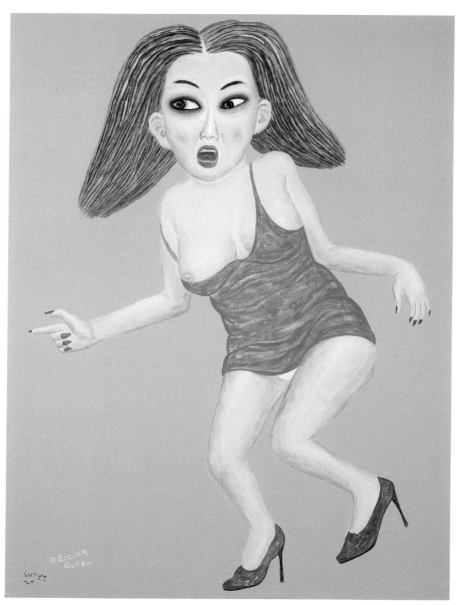

Dancing Queen　117×97cm　Acrylic on canvas　2011

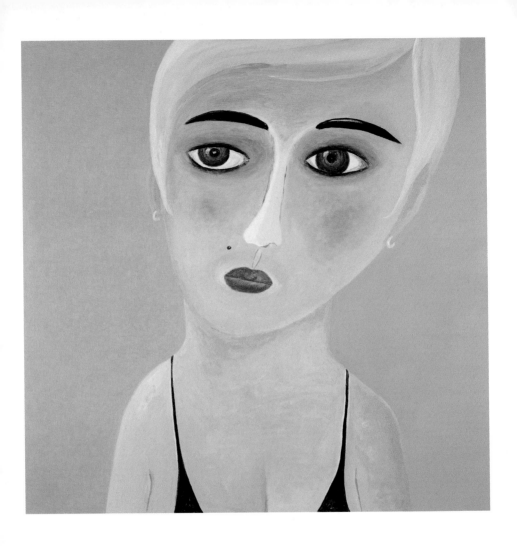

중심 150×150cm Acrylic on canvas 2011

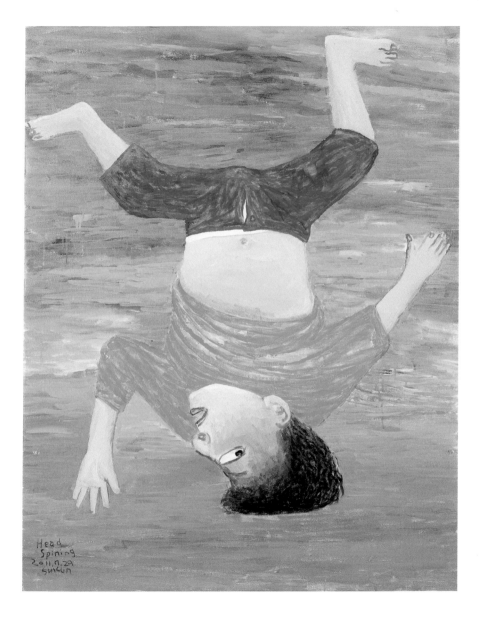

Head spinning　117×97cm　Acrylic on canvas　2011

황태지의 입맞춤 120×120cm Acrylic on canvas 2011

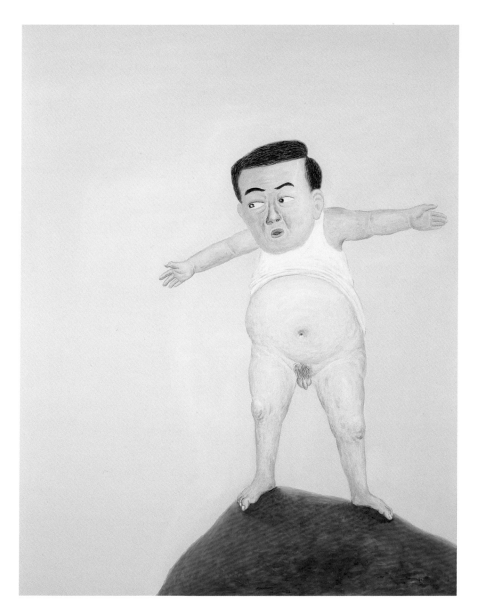

나는 왕이다 208×180cm Acrylic on canvas 2011

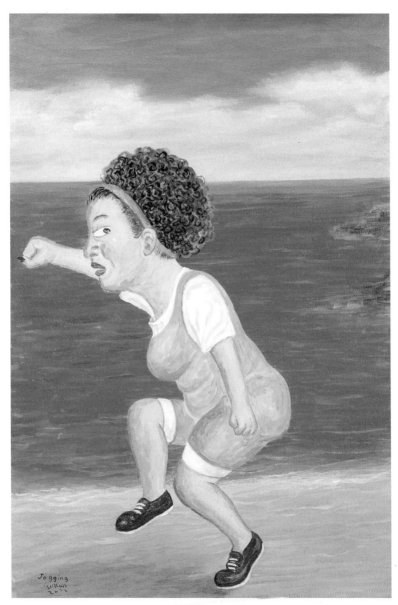

Jogging 90×72.7cm Acrylic on canvas 2011

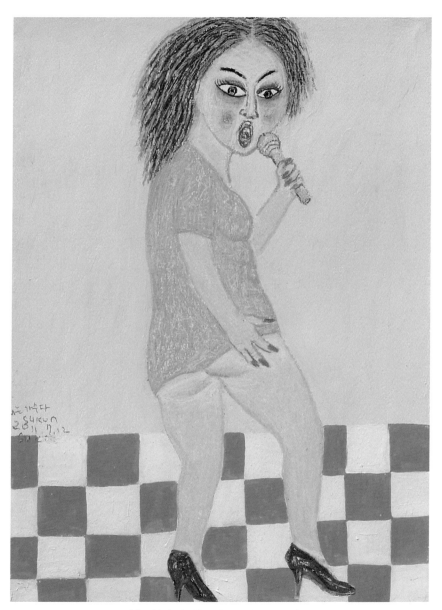

나는 가수다 40×30cm Oil pastel on paper 2011

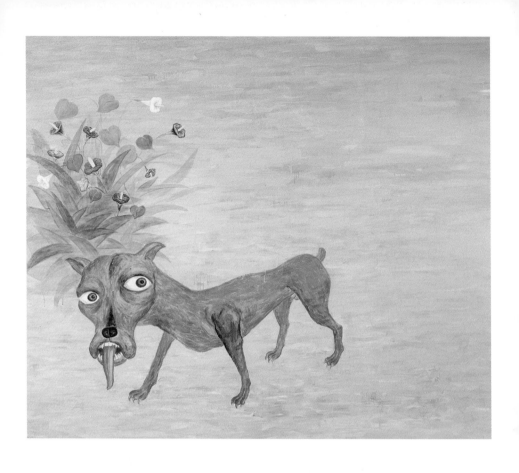

배고픈 개 180×207cm Acrylic on canvas 2011

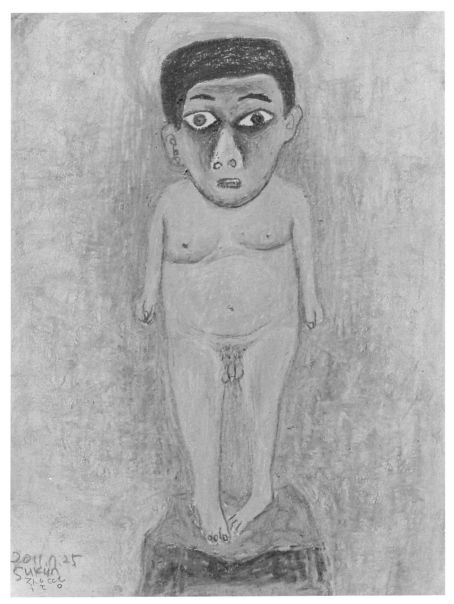

작은 땅 40×30cm Oil pastel on paper 2011

이것이 최석운이다

– 회화의 인간학

성석제
소설가

최석운을 만난 것이 언제쯤인지 기억나지 않는다. 대한민국의 남자들이 일반적으로 만나는 경로를 따르지는 않았다. 그러니까 그는 고향 친구도 아니고(그는 경북 성주가 고향이고 나는 경북 상주가 고향이다.) 중고등학교 동창도 아니며 대학도 전공도 다르고 학번도 다르다. 이 모든 것을 초월해서 단 한 번에 벌거벗은 인간 대 인간으로 만나게 해주는 대한민국 군대 동기도 아니고 회사 입사 동기도 아니다. 내게는 인생의 여러 탈피단계에서 함께 한 친구들이 대체로 다 있는데 그는 그 어디에도 해당되지 않는다.

그와 나는 생년월일이 같다. 시간만 조금 달라서 내가 몇 시간 일찍 태어난 것으로 되어 있다. 나 아니면 그의 기억이 부정확할 수 있으므로 몇 시간 차이는 중요한 것도 아니다. 어떻든 사주팔자四柱八字 가운데 삼주三柱, 여섯 글자가 같으니 그저 먹기로 친구가 된 것이라고 생각할 수도 있는데 절대 그렇지 않다. 상주의 '아'와 성주의 '어'가 다르듯 두 사람의 운명은 물론 성격도 생김새도 닮은 데가 전혀 없다. 화학적으로 생물학적으로 인간적으로 다른 게 너무 많다.

그는 목소리가 크고 곱슬머리이고 자신이 옷을 잘 입는다고 생각하는 동시에 내가 패션에 무감하다고 여긴다. 나는 목소리보다는 웃음소리가 크고 뻣뻣한 직모이며 '동네 아저씨'들처럼 등산복을 즐겨 입다가 개과천선하여 청바지도 입지만 최석운이 "거 옷 살 때나 머리 깎을 때는 먼저 나한테 물어보고 하라"는 말을 따라 한 적이 한 번도 없다. 그럴 생각도 전혀 없다. 이렇게 다른 점이 많으니 어느 때는 정반대 되는 것을 각자 갖추어 입고 마주 서 있는 게 아닌가 싶을 정도다. 이런 점이 그를 대할 때 한편으로 일정한 거리를 가지게 하고 하늘이 우연하게 시간적, 지리적으로 친구 하라고 점지해준 동창들처럼 허물없이 너나들이를 하지 못하게 하는지도 모른다. 이렇게 서로 다른 점이 있고 그 때문에 각자의 분야에서 서로의 작업을 객관적인 시선으로 바라볼 수 있다는 게 마음에 든다.

그렇지만 우리 두 사람에게는 공통적인 데가 분명히 있다. 그 공통점이 함께 힘을 합쳐 한 권의 책을 출간하게 했는데 그 책의 제목은 《인간적이다》이다. 내용은 주로 내가 쓴 소설이며 책의 이미지를 좌우하는 표지 그림을 그린 사람이 최석운이다.

최석운은 그림을 그려와서는 그림 속의 인물이 나를 닮았다고 주장했다. 나는 화가 본인을 빼닮았다고 생각했다. 주장을 강하게 하면 서로 목소리를 높이게 마련이고 목청이 작은 내가 밀릴 것이니 오래도록 우길 생각은 없었다. 하지만 평소

최석운이 그린 아저씨나 백수 총각은 물론 아줌마, 심지어 개나 돼지조차 최석운을 빼닮았다는 게 내 생각이고 내 생각에 많은 사람들이 동조할 것으로 확고히 믿고 있다. 어쩌면 화가 본인도 그렇게 생각하면서 우기고 있는지도 모른다.

최석운이 《인간적이다》라는 책의 표지 그림을 맡아서 그릴 정도로 대단히 인간적인 작가이기는 하지만 그는 인간 그 자체를 그리지는 않는다. 인간 그 자체를 존재 그대로 그리는 것은 신의 영역이며 우리 인간, 예술가들은 '인간적인 것'을 그릴 뿐이다. 인간 그 자체를 그리거나 소설로 쓴다면 세속에서의 삶을 영위해야 하는 화가나 소설가는 일단 굶어 죽을 각오를 해야 한다. 그릴 것이 많지 않은 건 당연하고 쓸 것도 한두 줄이면 끝이다. 그림값, 원고료 수입에 중대한 차질이 생기는 것이다. 혹은 작가 자신이 스스로를 인간으로서는 견딜 수 없을 정도의 극한의 단계까지 밀어붙여서 인간이 창작할 수 있는 것 이상의 그 무엇을 성취하도록 해야 한다. 수천 년의 인류 역사상 몇 안 되는 성자들이 그 경지에 이르렀다고 할 수 있다. 그건 절대미, 완벽의 세계다. 아름다울지는 몰라도 비인간적이다.

평범한 '아줌마'들이 그지없이 화사한 색감의 옷을 입고 외출을 나선다(〈외출 1〉, 〈외출 3〉).

하지만 아줌마는 아줌마일 뿐이고, 그들의 눈은 최석운의 그림 속 인물 대부분이 그렇듯 무슨 일에 놀란 듯, 무슨 일을 하다 자신을 바라보는 시선을 느낀 듯 어느 한쪽을 보고 있다. 오랜만에 성장을 하고 인생의 봄을 맞으러 가는 길인지도 모르는데 이 얼마나 인간적인 풍경인지.

〈해변의 여인〉, 〈해변의 피카소〉, 〈해변의 모나리자〉 등 이른바 '해변 시리즈'의 인물들은 해변에서의 관음증적 시선이나 노출증적인 현시욕에서 해방된 존재들인 동시에 피카소와 모나리자는 절대성의 주술에서 풀려나와 인간성을 회복했다. 담벼락 아래에서 입을 맞추는 남녀(〈어떤 풍경〉), 무슨 엄청난 사안이 걸린 비밀 통화라도 하는 듯이 바빠 보이는 사람들(〈나는 잘 있다〉), 누가 누구를 따라가는지, 애인 관계인지, 부부관계인지, 아무 관계도 아닌 건지 모를 수상한 동네 아저씨, 아줌마의 조우(〈조깅〉) 등에 이르기까지 그의 손끝에서 새로운 생명을 얻는 그림들은 언제나, 지극히, 너무나 인간적이다. 세상에 존재한 이후 단 한 번도 조명을 받아본 적이 없는 어둡고 평범하고 진부한 것들조차 그의 세상을 지탱하는 굳건한 요소로 살아난다. 일상에서의 작은 평화, 손에 닿을 듯 가까운 이웃이 주는 친밀성(〈죽 파는 여자〉)을 전면으로 부각시킨 것이 바로 작가의 특유한 시선이다. 그

게 평범한 우리가 평범함의 연대로 '다 잘 있다'는 전언이라도 되는 양 공감하게 하고 그 작품들 앞에 한참을 머물게 만든다.

항아리에 올라가 있는 돼지들은(〈오래된 항아리 1, 2〉) 사랑스러움으로 충분히 존재증명을 하고 있다. 돼지가 사람을 '당신 그러는 거 아냐'라는 식으로 바라본다든지(〈돼지가 나를 본다〉), 개가 '그대들 인간이여, 생각은 좀 하고 사시오?' 하는 식으로 바라본다(〈개가 나를 본다〉). 한마디로 웃기는 것들이다. 한마디 더 하자면 그런 시선을 받고 있는 우리도 웃기는 존재들이다. 그런가 하면 바위에 기대어 골똘한 상념에 빠져 있는 개(〈견월도〉)에게서는 숙연함마저 느껴진다. 세상에, 골똘히 생각하는 개가 다 있다! 그러고 보면 개가 생각을 할 수도 있는 생각을 왜 못했는지 알 수 없다. 입체 〈돼지가 나를 본다〉의 돼지는 또 어떤가. 전시회에 온 사람들은 저금통쯤으로 생각할지도 모르지만, 천만의 말씀이다. 그 돼지는 코 묻은 동전 따위에는 전혀 연연하지 않는, 인간을 관찰하는 '인간적인, 인간화된' 돼지이다.

〈지하철〉의 남녀는 우리가 일상에서 흔히 발견하는 모습이다. 같은 남자가 지하철 화장실에서 오줌을 누는 사이(〈오줌 누는 남자〉) 빨간 입술과 빨간 매니큐어를 한 여자는 여자 화장실에서

입술에 립스틱을 더 바르고 있을지도 모른다. 못 들어가서 그렇지 들어갔으면 그 또한 최석운의 앵글에 잡혔을 것이다. 제목은 내가 정해줄 수도 있다. 〈입술 칠하는 여자〉라고. 숙박업소에서 바깥을 향해 서서 담배 연기를 뿜고 있는 남녀 역시 실감 나게 통속적이다. 시원하게 옷을 벗고 자는 남자(〈호텔〉) 역시 통속적이고 실감이 난다. 그래서 자연스럽다. 〈죽 파는 여자〉는 자연스러움을 넘어 천연스럽다. 꾸밈없는 자연처럼 진실하다.

최석운 특유의 일상 - 유머 - 통속 - 자연스러움 - 천연스러움 - 진실 - 낙천성 - 인생 긍정의 연쇄는 어디로 이어질까. 그 무엇을 중간에 더 끼워 넣게 될지 모르지만 궁극에는 성스러움이 있을 것이라고 나는 믿는다. 성스러움 역시 우리 인간이 지구상에 존재하는 희유원소, 황금이 아닌 세슘이나 토륨처럼 조금씩은 가지고 있는 것이니까. 이 눈 밝은 화가는 인류사에 수천억 분의 일의 비율로 발현되는 인간의 성스러움 또한 반드시 '인간적인 것'으로 포착해 내고야 말 것이다. 이러한 모든 것들이 '최석운의 달걀'이다.

그의 작품세계는 언제나 변화하고 있다. 그는 예술적 모험 앞에서는 망설이는 법이 거의 없다. 변화를 즐겁게 받아들이고 변화하기 위해 겪어야 하는 어쩔 수 없는 진통을 기꺼이 인생의 자

양분으로 만든다. 그는 끊임없이 공감, 공명을 생산하면서 장거리 종목의 스피드 스케이트 선수처럼 쭉쭉 나아가고 있다. 올림픽 경기장은 원점에서 가장 먼 곳까지 갔다가 돌아오게 생겼다. 그러다가 언젠가는 멈춘다. 하지만 그림은 올림픽 종목이 아니고 그는 최석운이라는 작가, 회화의 인간학자이다.

그의 그림은 보면 볼수록 기분이 좋아진다. 우리 역시 그림 속의 남녀노소, 우수마발과 같은 삶을 살고 살아왔고 화사하고 진진한 한순간을 누릴 것이기에.

그의 그림을 만나면서 나는 인간의 진실과 인간다움의 세목을 훨씬 더 섬세하게 느낄 수 있게 되었다. 필시 내 사주팔자에 들어 있을 축복이며 그의 그림을 알아보는 사람들의 복이리라.
● 2010 갤러리 로얄 개인전 서문

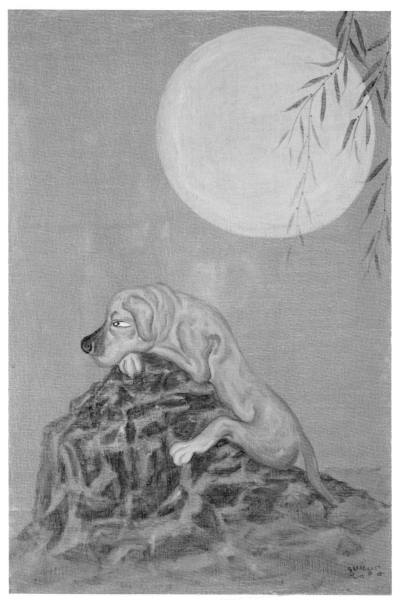

견월도 60.6×45.5cm Acrylic on canvas 2011

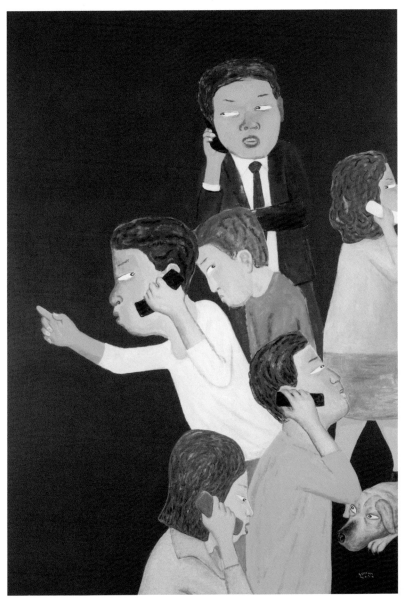

나는 잘 있다 162×112cm Acrylic on canvas 2010

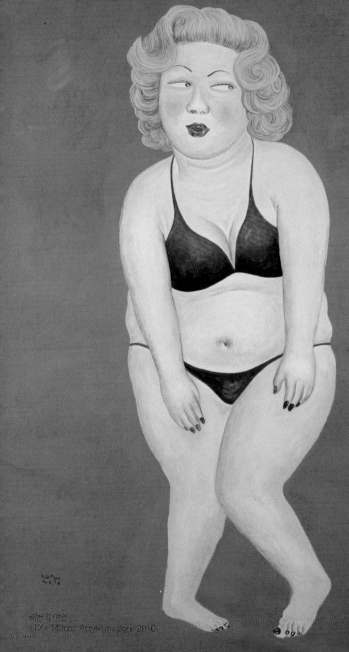

해변의 미인
112×142cm, Acrylic on canvas, 2010

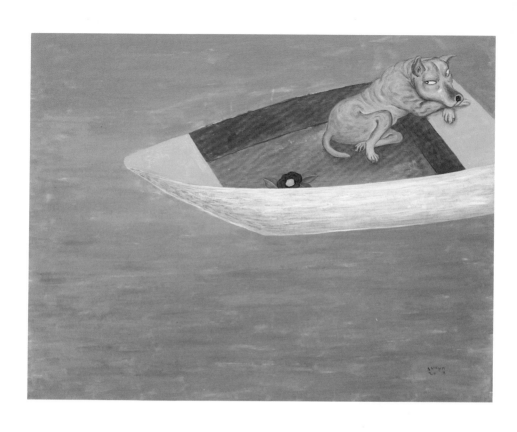

유람 112×142cm Acrylic on canvas 2010

유람 91×91cm Acrylic on canvas 2010

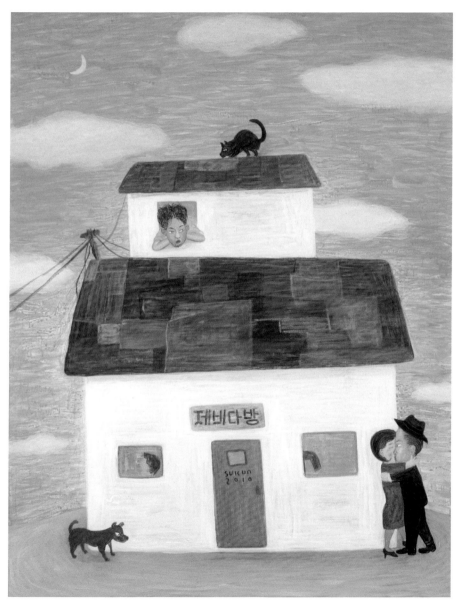

제비다방 90.9×72cm Acrylic on canvas 2010

4월의 유채밭 97 × 145cm Acylic on canvas 2009

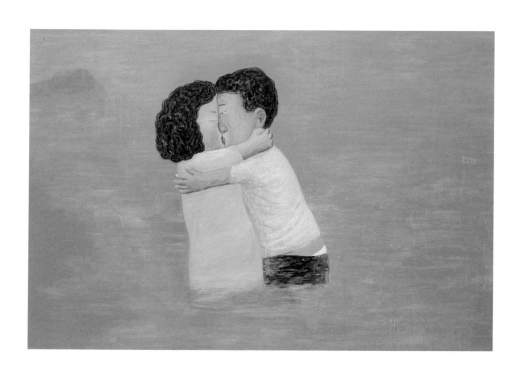

입맞춤 112×142cm Acrylic on canvas 2010

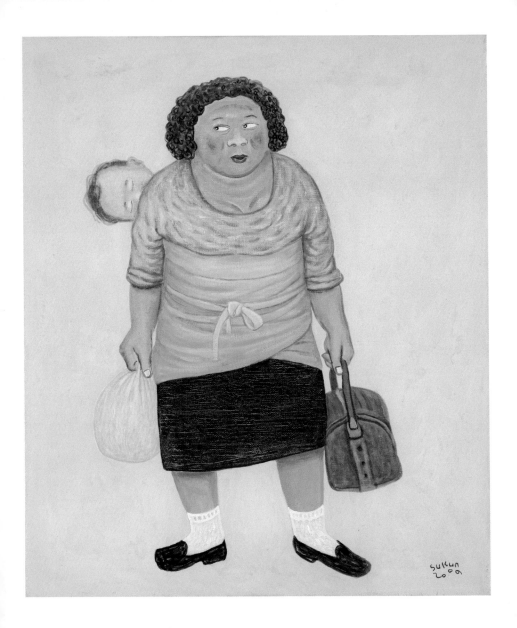

어머니와 아들 53×45.5cm Acrylic on canvas 2009

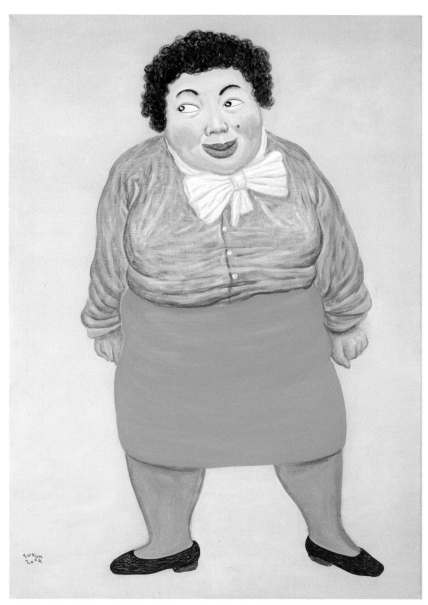

외출 100×80cm Acrylic on canvas 2009

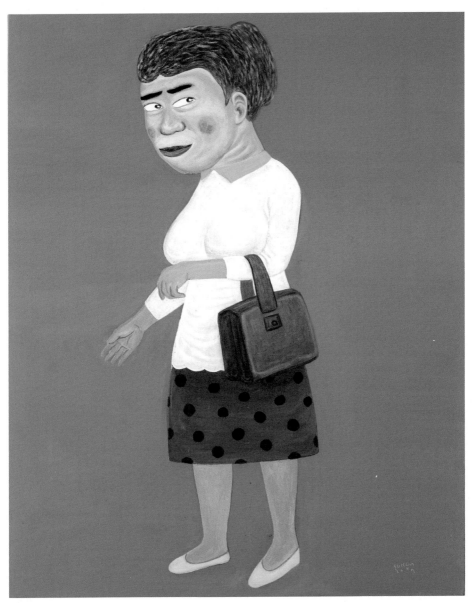

외출 100×00.8cm Acrylic on canvas 2009

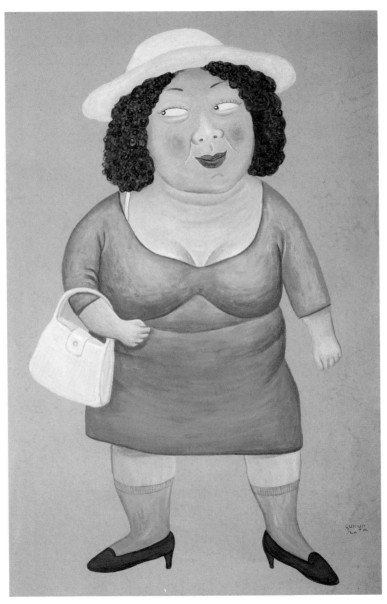

외출 103×69cm Acrylic on Hanji 2009

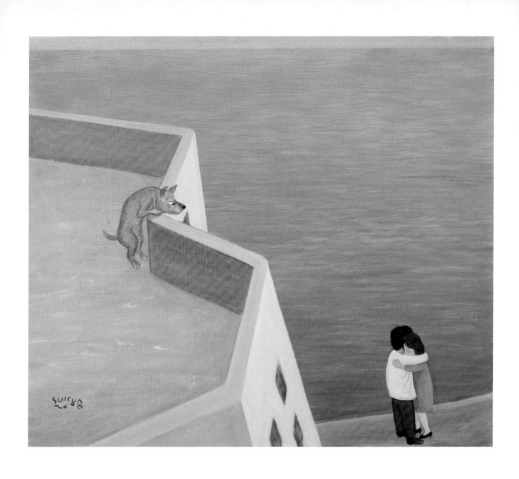

포옹 45.5×54cm Acrylic on canvas 2009

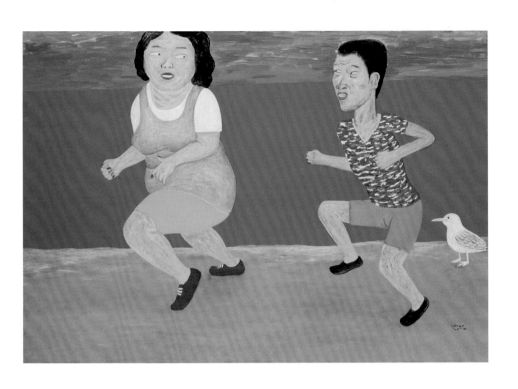

Jogging 112×162cm Acrylic on canvas 2008

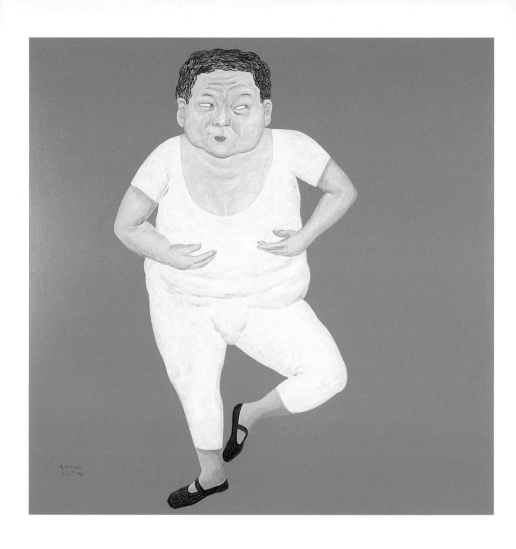

Ballerino 100×100cm Acrylic on canvas 2008

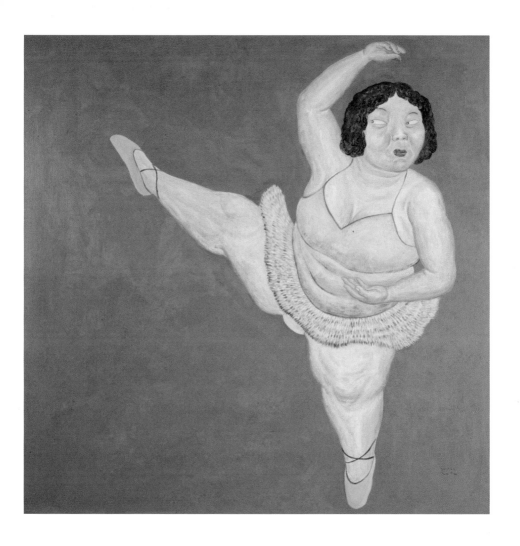

Ballerina 100×100cm Acrylic on canvas 2008

달맞이 언덕 80×100cm Acryllc on canvas 2008

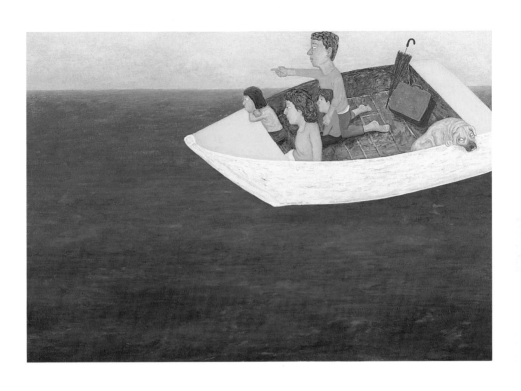

Journey 112×162cm Acrylic on canvas 2008

Circus 162×114cm Acrylic on canvas 2008

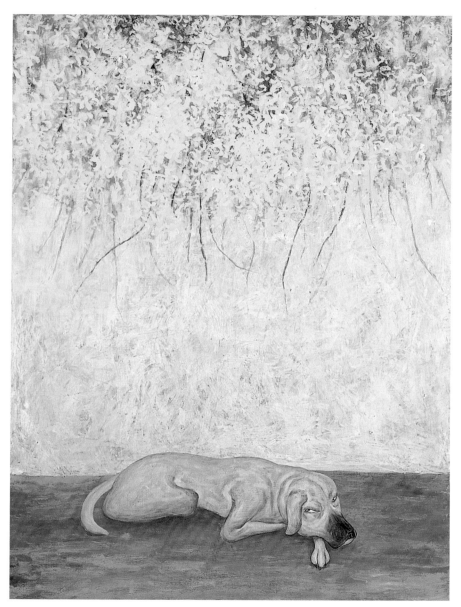

개나리 116.8×91cm Acrylic on canvas 2008

노래 부르는 여자 37×50cm Acrylic on paper 2008

물건 파는 소녀 37×50cm Acrylic on paper 2008

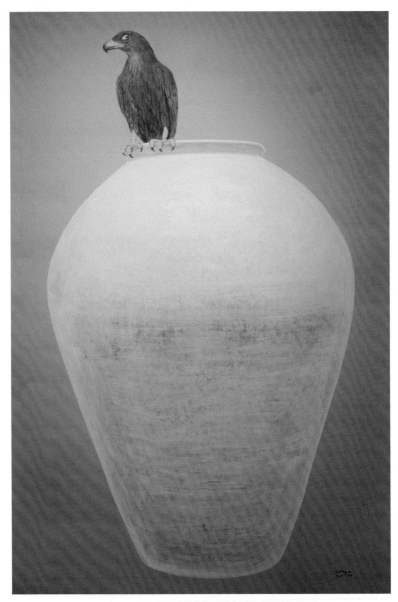

오래된 항아리와 독수리 193.9×130.3cm Acrylic on canvas 2008

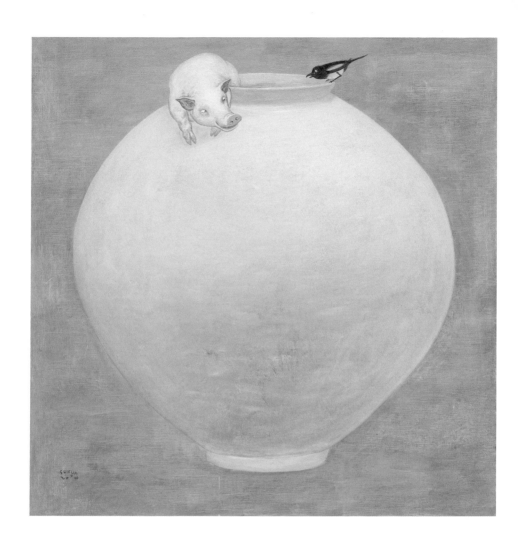

달 항아리 120×120cm Acrylic on canvas 2008

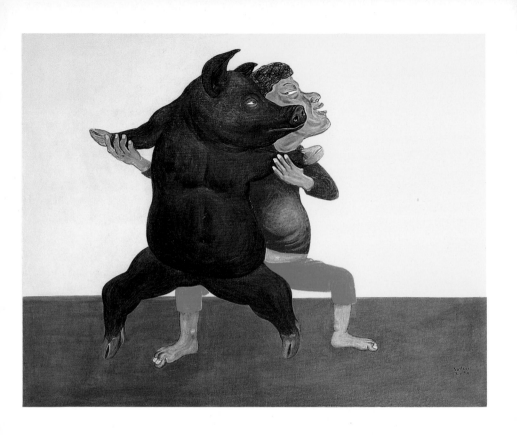

돼지와 함께 춤을 80×100cm Acrylic on canvas 2007

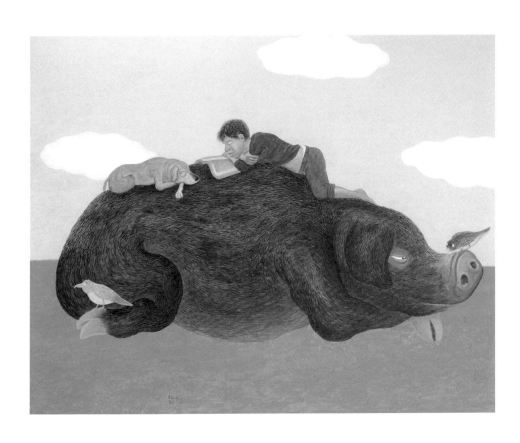

섬 132×162cm Acrylic on canvas 2007

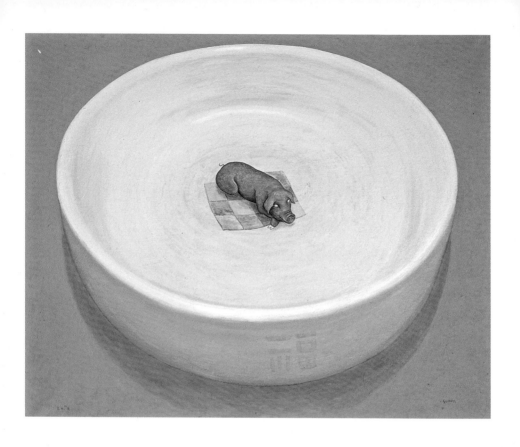

빈 그릇 속의 돼지 130.3×162cm Acrylic on canvas 2005

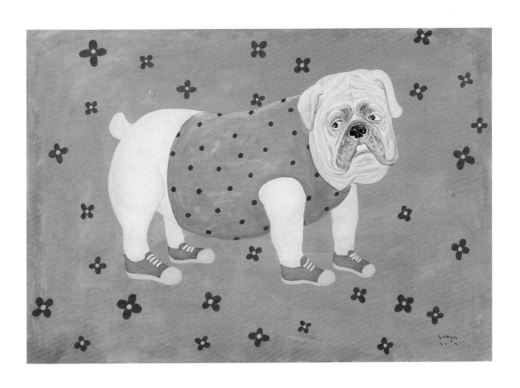

외출 80×100cm Acrylic on Hanji 2007

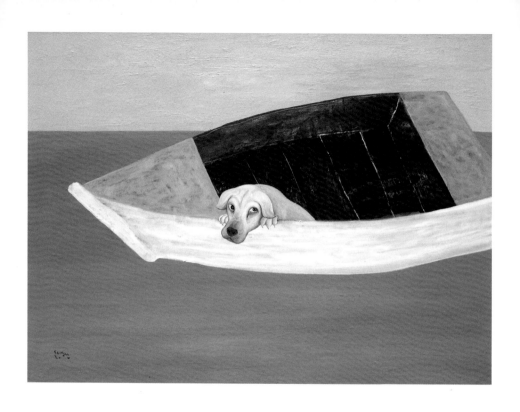

뱃놀이 97×130.3cm Acrylic on canvas 2006

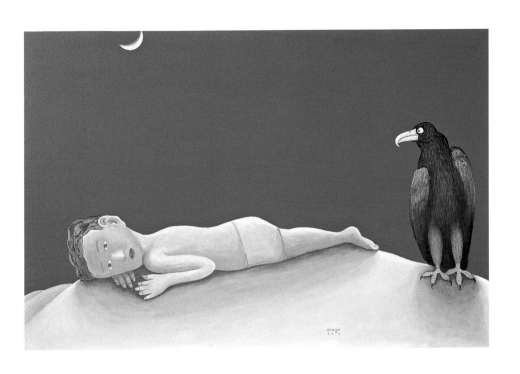

고비사막에 눕다 97×145.5cm Acrylic on canvas 2005

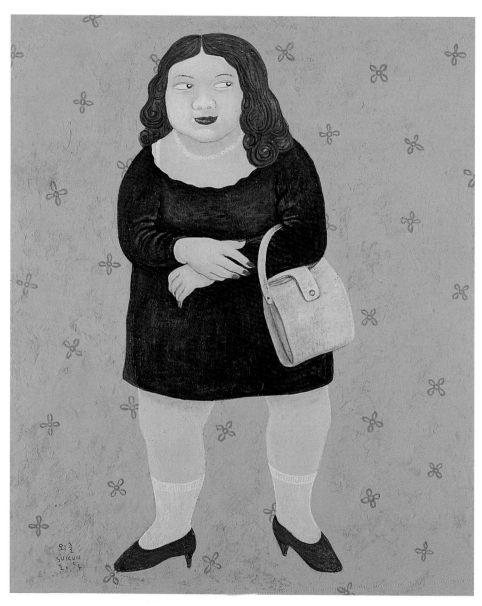

외출 72.7×60.6cm Acrylic on canvas 2004

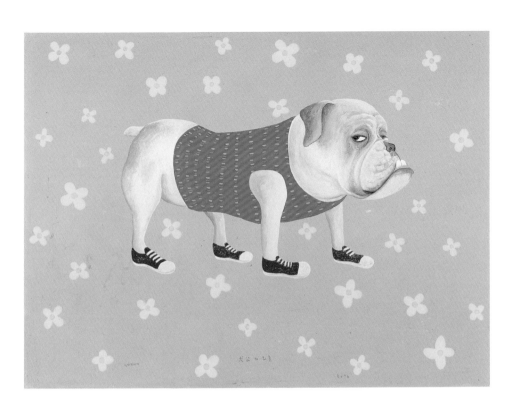

견공의 외출 97×130.3cm Acrylic on canvas 2004

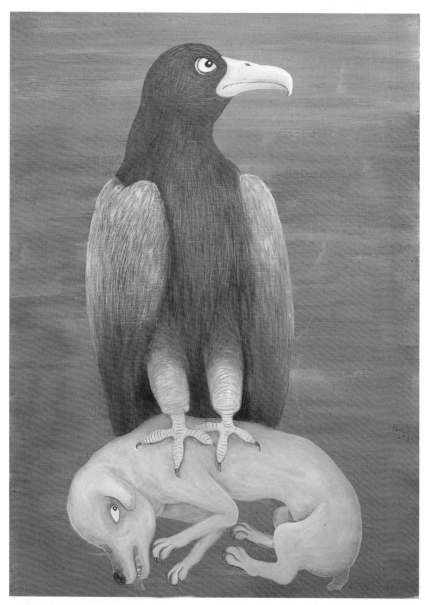

새와 개 100×80cm Acrylic on canvas 2005

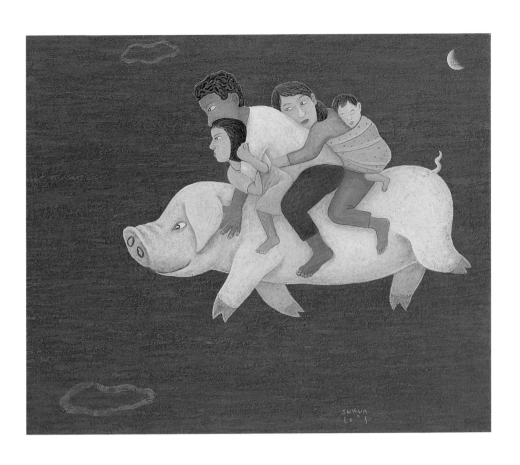

Journey 60.6×70.7cm Acrylic on canvas 2003

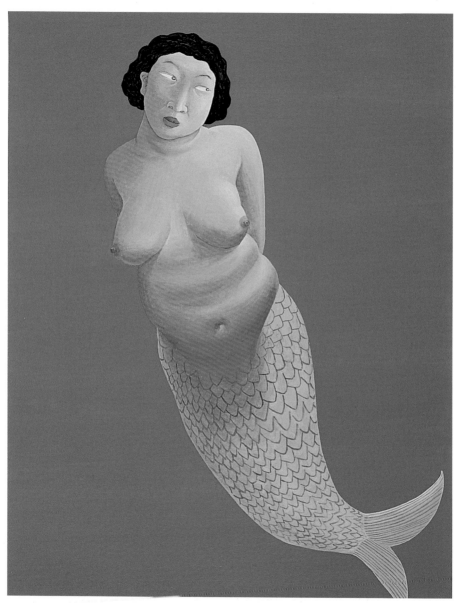

인어1 137×97cm Acrylic on canvas 2001

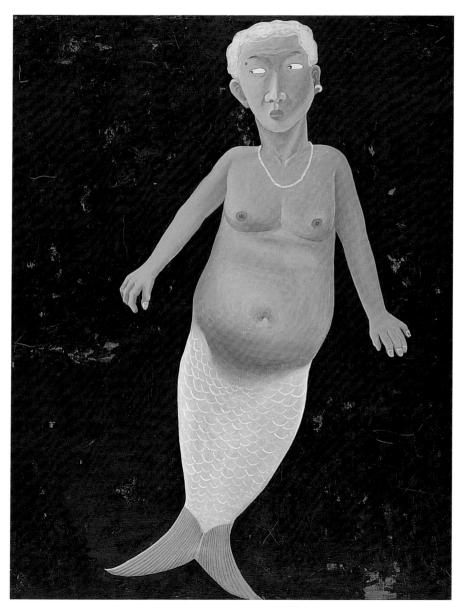

인어2 137×97cm Acrylic on canvas 2001

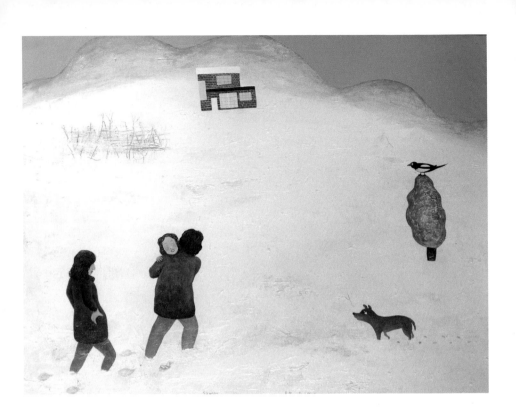

폭설-집으로 가는 길 97×130cm Acrylic on canvas 2001

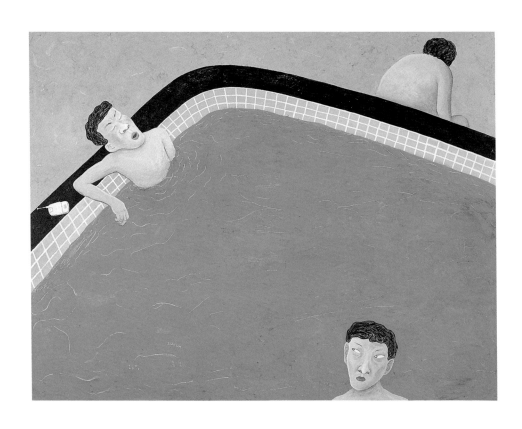

휴식 112×145cm Acrylic on canvas 2001

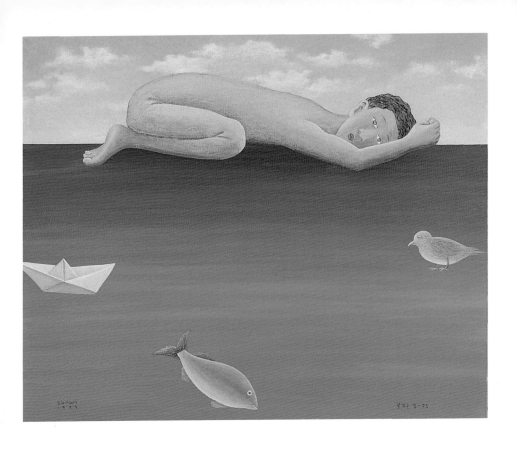

꿈꾸는 섬-우도 80×100cm Acrylic on canvas 2001

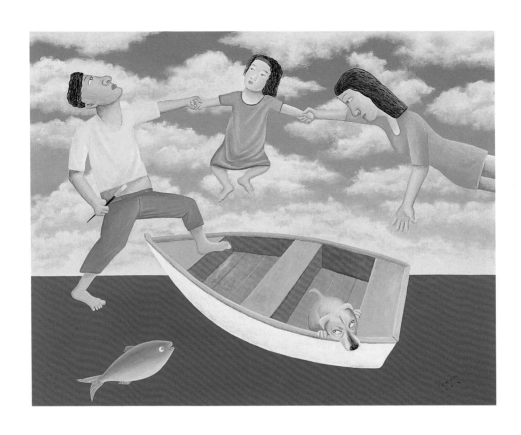

뱃놀이 91×116.8cm Acrylic on canvas 1999

해녀 82×96cm Acrylic on canvas 1999

SATIRE and HUMOUR

Choi depicts the life of pet-it bour-geois of our current society.

He satirizes the ugliness of greedy and selfish people. His rather small canvases are very illustrative and sometimes shocking. The viewers can not identify the subject immediately. The artist moves freely in and out of all methods available to him in order to disguise his aggressive statement through the veil of comfortable picture. At first, the viewers are conned by the beauty of his paintings. While they are enjoying the show comfortable they slowly feel the impact of its content. Beyond his seemingly naive canvas, there is well-calculated pulling power that overwhelms viewer's heart.

비둘기 145×112cm Acrylic on canvas 1998

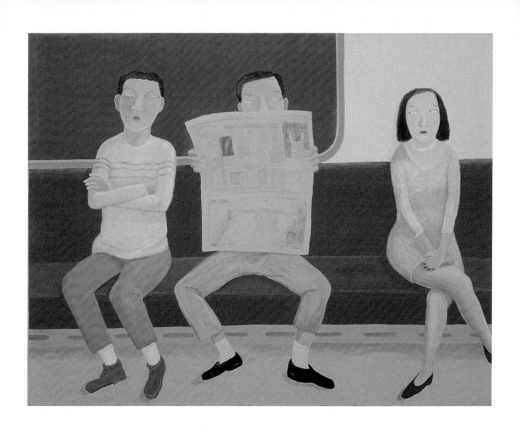

지하철 97×130.3cm Acrylic on canvas 1997

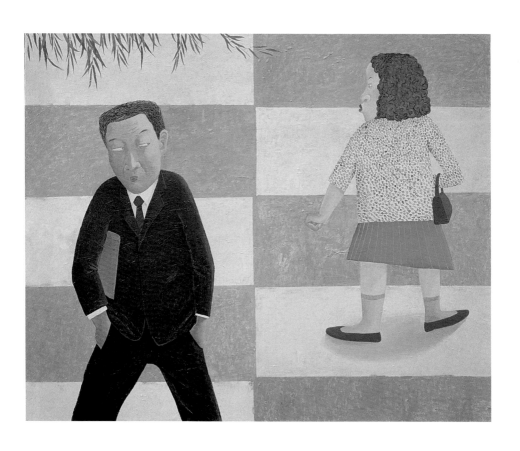

횡단보도 130×123cm Acrylic on canvas 1998

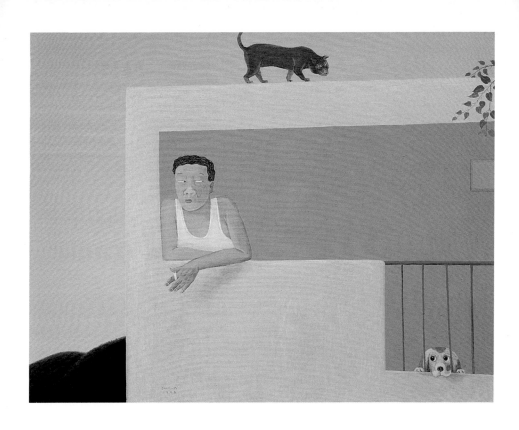

아파트 112×145cm Acrylic on canvas 1998

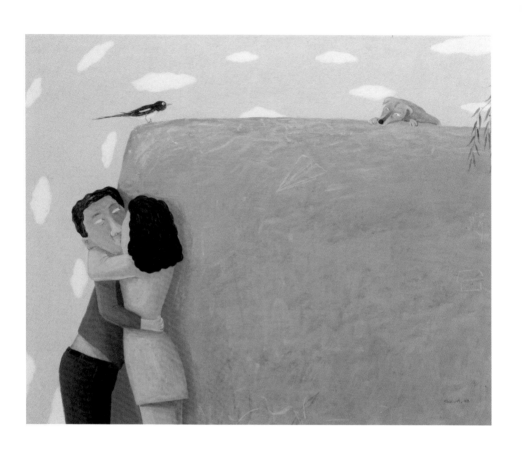

입맞춤 80×100cm Acrylic on canvas 1998

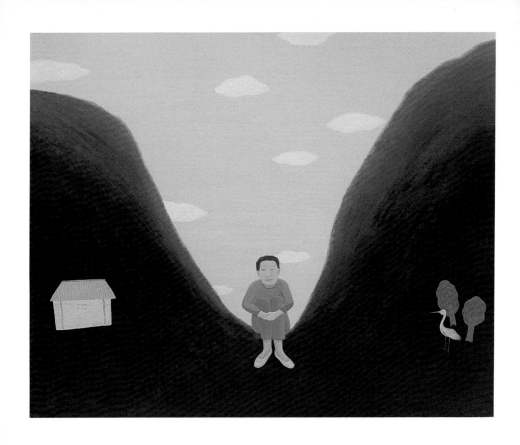

산중 132×162cm Acrylic on canvas 1997

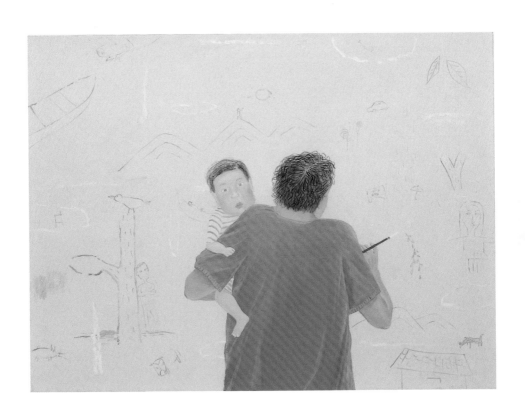

자화상 97×130cm Acrylic on canvas 1997

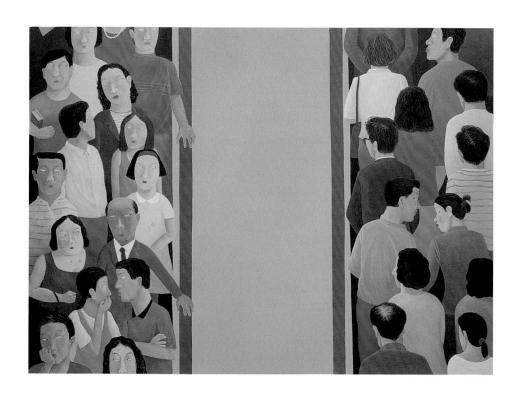

에스컬레이터 194×259cm Acrylic on canvas 1998

떡먹는 여자 45×53cm Acrylic on canvas 1994

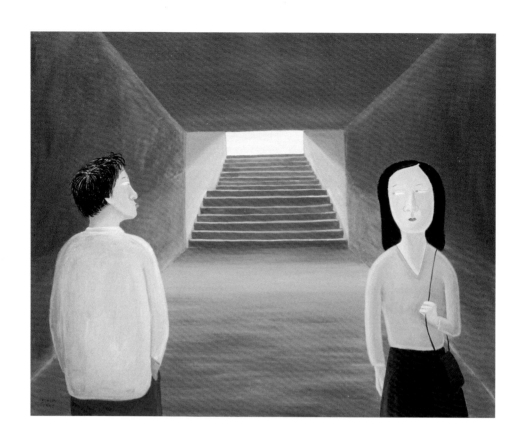

지하도 80×100cm Acrylic on canvas 1995

해학적 세계의 깊이와 자유로움

최태만
미술평론가

고송리 가는 길 혹은 눈물 속에 피는 꽃

나는 최석운의 〈고송리 가는 길〉이 그 어떤 종류의 작품보다 더 절실하게 자신의 처지를 솔직하게 드러낸 작품이라고 생각한다. 부산 생활을 정리하고 고송리로 이사해 보낸 시간의 기억들이 압축돼 있는 이 작품은 그 어떤 문학적 담론이나 수사의 동원보다 더 분명하게 자신의 현재 위치를 시각적으로 보여 주고 있는 것이다. 그가 이곳으로 거처를 옮긴 후 두 번째로 찾아간 나에게 내민 작품들 가운데 나는 유달리 이 작품에 관심이 갔다. 서구적 원근법과는 전혀 상관없이 민화풍으로 그려진 짙은 황녹색의 물결치는 산굽이를 마치 개미집처럼 역 포물선을 그리며 휘감고 있는 황톳길과 고즈넉한 분위기를 자아내는 노을, 떠나는 마을버스와는 아랑곳없이 보퉁이를 들고 터덜터덜 고개를 넘고 있는 그의 모습을 담고 있는 이 그림을 보며 나는 주책없이 자꾸 '눈물 속에 피는 꽃'이란 지극히 상투적이고 신파조의 가사와도 같은 말을 속으로 되뇌고 있었다.

본래 속되고 잡스러운 것에 대한 호기심이 많은 나로서는 그의 이 '구구절절한' 작품을 보며 하필이면 유행가의 가사와도 같은 말의 유혹에 사로잡혔는지 그에게 미안할 따름이다. 그날 그와 나는 취기에 못 이겨 적막한 어둠 속에서 참으로 많은 노래를 불렀고 나로서는 워낙 노래가사까지 제대로 외지 못하는 처지지만 자꾸만 '떠나가는' 노래만을 반복했던 것 같다.

떠날 수 있다는 것은 용기를 필요로 한다. 용기 있는 탈출행위는 행복하다. 보퉁이를 들고 산허리를 돌고 있는 그의 뒷모습은 그 떠남에의 욕망에 대해 발언하고 있다. 그것은 미래에 대한 아무런 기약 없이 떠나왔던 그가 새로운 떠남을 위해 매일 꿈꾸고 있는 모반을 상징한다. 실제로 부산으로부터의 떠남은 그에게 있어서 하나의 모험이었을 것이다. 사람은 누구나 자기 세계의 구속으로부터 자유로워질 수 있다. 그렇기 때문에 용기 있는 탈출은 행복한 것이다. 그러나 그의 떠남이 마냥 즐거운 것만은 아니었다. 오히려 그는 그것을 통해 도회지 속에서 느꼈던 것보다 더 깊은 단절감을 맛보았을 것이다. 그가 부산을 떠나 고송리로 들어갔을 때 나는 그에게 왜 고송리로 가려고 하는가라고 묻고 싶었다.

농촌 속에서 화가란 '고귀한 야만인'에 불과할 것이다. 물론 그는 고급하고 고상한 예술의 전도사로서, 브나르도 운동의 기수로서 고송리로 찾아간 것은 결코 아니다.

거칠게 표현하자면 그는 살아남기 위해 그곳으로 갔다. 벼랑에 선 인간이 선택할 수 있는 것이라곤 구원에의 기도이거나 자포자기일 것인데

생존에의 위기 속에서 그는 구원의 방법으로 작업을 선택했다. 그것이 그가 용기를 가지고 떠난 이유이기 때문에 그에게는 적어도 선택의 여지가 없었을 것이다. 〈고송리 가는 길〉은 그의 이러한 선택에 대한 고백이자 그 출발점이다. 내가 눈물 속에 피는 꽃이란 말의 유혹에 사로잡힌 까닭 역시 그의 이러한 선택을 그 작품을 통해 확인할 수 있었기 때문이다. 적어도 그에게 있어서 외로움이란 말은 사치스러운 것이다. 왜냐하면 그는 지금껏 줄곧 외로움 속에서 살아왔기 때문이다. 이미 체질적으로 그것을 수용하고 있는 만큼 그는 결코 외롭다는 값싼 푸념을 늘어놓지 않는다. 그러나 이 작품 속에서 그는 그 외로움에 대해 말하고 있다. 마치 국민학생들의 도해적인 그림 속에서 볼 수 있는 공간 속에 그 외로움의 흔적을 산 너머 멀리 떠나가는 자신의 모습을 빌어 표현하고 있는 것이다. 이 그림에서 길의 시작과 끝은 모호하며 마치 뫼비우스의 띠처럼 저 산 너머에도 역시 동일한 반복을 계속할 수밖에 없는 것처럼 표현되고 있다(서구적 원근법에 의한 공간표현에 얽매이지 않고 화면 속에 하나의 우주로서 압축된 공간을 표현하고 있는 또 다른 작품으로 〈질주〉와 〈옥수수〉를 들 수 있다). 황혼이 내리는 허공 속으로 사라지고 있는 작가의 모습이 이내 다시 반환점을 되돌아올 것처럼 묘

사된 그 길은 세계와의 접촉이 차단된 공간 속에서 그가 느껴야 하는 극심한 단절감을 나타내고 있다. 이 주관적 공간인식은 그의 작품 속에 늘 나타나고 있는 것으로서 종종 그는 화면 밖으로 달아나버리는 방식을 통해 사각의 틀로부터의 탈출을 시도하기도 한다. 정서적으로 결코 격앙되지도, 고양된 정신세계의 숭고함도, 비현실적 몽환에의 자기 탐닉도 허용하지 않는 차분하고 담담하며 다소간 설명적인 이 그림은 그의 내면에 잠복해 있는 낭만적 기질을 읽게 만든다. 또한 언제나 단독자일 수밖에 없는 그 나름대로의 체질화된 자존심이 고송리에서 그가 보내고 있는 시간을 지탱시켜준 유일한 힘이었을 것이다.

강박된 피해 의식과 복수復讐에의 욕망

그가 부산대학교 근처 장전동의 '비상화실'에서 바퀴벌레와 뒹굴며 살던 자신의 일상을 담담하지만 예리한 관찰력으로 그려내었던 시절부터 값싼 막걸릿집을 기웃거리며 어울려 다니던 패거리 중의 한 사람이었던 나는 예술에 대한 현기증 나는 '담론의 성찬'으로부터 자유로운 그에게서 매력을 느꼈다. 천성적으로 낙천적인 기질을 타고난 듯한 너털웃음, 고집과 자존심 그리고 실

패와 좌절을 인정하고 싶지 않은 뚝심으로 똘똘 뭉쳐진 그의 개성을 아주 완고하게 증명하려는 듯이 기른 콧수염은 '화가' 최석운으로서가 아니라 '인간' 최석운으로서 나에게 하나의 매력으로 깊이 각인돼 있는 모습이다. 그러나 그는 언제나 자유인이었고 고뇌하는 청춘이었으며 게다가 전형적인 화가였다. 그는 언제나 자신의 작업에 대해 자신만만한 '장인'으로서 세계와의 전쟁을 벌이고 있었다. 그것은 또한 자기와의 끊임없는 투쟁이었다. 그의 순진한 눈웃음 뒤에 항상 사회적 박탈과 격리, 소외, 고독 등과 맞서려는 전의가 잠복해 있었음을, 그리고 그것이 '승화된 복수'의 형태로 작품 속에 빈번하게 등장하고 있음을 불현듯 느낀 경우가 허다하다.

수의를 걸친 위험한 존재들이 검푸른 청회색조의 화면 속에서 이쪽으로 향해-그 작품을 바라보고 있는 우리에게-마치 노려볼 듯 시선을 던지고 있는 작품을 보노라면 그 전의가 일종의 부드러운 살육의 음모와 같다는 점을 감지할 수 있다. 줄무늬가 선명한 수의나 혹은 환자복과 같은 옷을 입은 세 남자를 그린 〈목공소〉는 한때 그가 겪었던 목공으로서의 경험을 바탕으로 하여 제작된 것으로서 사방이 꽉 막힌 정신병동에 수감된 인간이 바로 화가 자신이며 그 적의에 찬 눈초리는 사회적 상실감에 사로잡혀 있는 자신

의 분노에 대한 발언이라고 할 수 있을 것이다. 말하자면 정신병원이란 광기에 사로잡힌 80년대 초반의 우리 사회인 것이다. 운신의 폭이 제한된 공간은 사상과 표현의 자유가 철저하게 억압된 사회상황을 암시한다. 침묵이 강요된 시대에 그 역시 '관리당하고 있는' 한 삶의 환자에 불과하지만 결코 이 억압된 현실과 타협하지도 굴복하지도 않겠다는 심정을 잘 드러내고 있다. 이런 종류의 그림이 청년 시절의 여과되지 않은 격앙된 감정의 표출이라고 지레 말해버릴 수도 있으리라.

그러나 그의 그림 속에서 이 분노에의 고통스러운 자기 고백은 '악몽'의 형태로 언제나 되살아나곤 했다. 뱀, 바퀴벌레, 쥐 등의 혐오스러운 무리들이 평온한 수면의 공간 속으로 침투해 들어오고 있는 〈낮잠〉 연작은 당시 그를 괴롭혔던 강박적이고 신경증적인 피해 의식을 반영하고 있다. 의식이 잠든 그 느슨한 틈새를 이용해 무의식의 세계를 공격해 오고 있는 동물들의 침탈 행위는 현실에의 가위눌림을 표상하는 것이다.

'장전동 연가'로 부터 '군불'에 이르기까지

언젠가 그는 한 미술 잡지에 '장전동 연가'란 수필을 발표한 적이 있다. 당시 그의 생활과 그

속에서 느끼는 잡다한 느낌을 매우 진술하게 담아낸 그 글을 읽을 때마다 최석운이란 한 '괴물 덩어리'의 진면모를 훔쳐보는 것 같아 무척 재미있었다. 그리고 이내 그의 그림이 그 글의 내용과 너무도 같다는 사실에 또 한 번 웃곤 했다. 그의 그림은 말하자면 서술형의 산문이고 일기이고 보고서이다. 또한 그의 이러한 작업방식이 고귀하고 숭고한 예술로 향한 풍자이자 전복이란 사실에 대해 나는 공범자로서의 동지애를 느낀다. 키치(kitch)와 클리셰(cliche)는 속물근성에 빠진 사람들만의 몫이 아니다. 그는 싸구려를 모방하지는 않으나 그것의 제작 및 표현의 방식을 이용해 고상한 취미의 허구를 공격한다. 그의 작품에서 이른바 소박성이 중요한 부분을 차지하고 있으나 그렇다고 그가 고졸스러운 상투형을 억지스럽게 만들어내는 것은 아니다. 장전동 연가처럼 그는 비근한 일상을 비상한 관찰력으로 기록하고 있는 것이다.

이런 맥락에서 〈똥개와 사람이 있는 거리〉, 〈손금이 좋은 사람〉, 〈회춘〉 등의 현실 풍자적 작품이 그의 일상적 체험의 반영이란 것을 알 수 있다. 은유와 익살, 블랙 유머, 패러디와 해학은 그의 그림 속에서 항상 일정한 힘으로 작용한다. 거짓이 은폐된 허구의 삶에 대한 통렬한 풍자 정신을 그는 우회적인 공격과 조소의 형식을 빌려

드러내고자 하며 이러한 방식에 가장 유효한 것이 바로 상투형에 호소하는 것이다. 주변적이고 비속한 일상 속에서 느낄 수 있는 인간의 저속함을 은폐시키는 것이 아니라 풍자적으로 노출함으로써 그의 작품은 우리 내부에 숨겨져 있는 위선에 대해 스스로 되돌아볼 수 있도록 유도한다.

〈군불〉과 〈사냥〉, 〈새마을호〉는 그의 이러한 현실 인식에 바탕한 작품이라고 할 수 있다. 현재로선 가장 빠르고 값비싼 기차인 새마을호가 부의 척도는 아니지만, 이 교통수단과 이것보다 운임이 훨씬 싸고 그만큼 대중적이라고 할 수 있는 통일호의 객실 풍경을 그려놓은 작품들은 이 두 기차를 사이에 두고 이루어지는 사람들의 일상을 풍자적이지만 진지하게 다루고 있어 주목된다. 먼저 〈통일호〉의 경우 아이를 안고 곤한 잠에 빠진 아낙네와 여행의 피로와 한기로 웅크리고 자고 있는 소년의 모습을 매우 다정한 시선으로 표현하고 있음을 알 수 있다. 이 그림이 통일호 객차 속에서의 그 번잡스러움과 시끌벅적함, 소란 속에서 이루어지는 인정의 교류를 다루었다면 도미에(Honor Daumier)의 〈삼등열차〉에서 볼 수 있는 것과 같은 민중적 정서와 삶의 진상을 더 적극적으로 표출할 수 있지 않을까 하는 아쉬움이 남는다. 그러나 그로서는 이 작품을 통해 여유 있는 여행이 아니라 삶을 위해 열

차를 타야 하는 사람들의 모습을 표현하고 싶었을 것이다. 통일호의 개나리, 진달래가 만개한 가운데 한 쌍의 남녀가 서로 은밀한 시선을 주고받고 있다. 농염하게 흐드러진 꽃들도 그러하거니와 이 남녀의 수작 또한 그의 특유한 상투형에 의해 해학적으로 그려지고 있다. 〈통일호〉와 〈새마을호〉의 이 지독한 대비가 그렇다면 부는 모든 악의 근원이므로 징발하여 가난한 사람들에게 분배하여야 한다는 프루동(Proudhon)류의 공산적 사회주의자들의 이념을 반영하고 있다는 말인가. 그의 작품이 소박한 사회의식의 반영임에는 분명하지만 그렇다고 자신의 작업을 정치의식과 연결시키지는 않는다. 오히려 그는 관찰자에 불과하다. 그의 작품 속에 드러난 현실조차 어차피 그의 주관적 세계관에 의해 가공된 공간이지 않은가. 그러나 그는 현실의 관찰자일지언정 방관자로 남기를 거부하고 있다. 그는 언제나 자신의 주변으로 향한 시선을 거두지 않았고 그것을 정직하고 진솔하게 기록해 왔다. 통일호와 새마을호라는 두 등급 사이에 이루어지는 관계를 사회적 불평등에 대한 은유로 표현하고 있는 작품의 연장선에서 그는 〈군불〉을 통해 도시와 농촌이란 확연한 대조적 세계를 역시 그려내고 있다.

향락적이고 사치스러운 도시의 소비문화와 농촌에서의 힘든 노동의 일부를 대비 시켜 놓은 〈군불〉은 농사에 의욕을 잃은 젊은이들이 떠나버린 고송리에서 제일 먼저 마주친 농촌 현실에 대해 발언하고 있다. 화면 속의 이미지가 너무도 분명하고 강렬하기 때문에 이 그림이 지시하고자 하는 바는 너무도 분명하다. 노동의 고귀함을 모르고 성장한 도시의 청년 세대들이 바닷가에서 유쾌한 일광욕을 즐기는 사이 한 농촌 청년은 아궁이 앞에서 열심히 군불을 때고 있다. 내용의 서로 상반된 대비구조는 여름과 겨울이라는 계절의 대비에 의해 더욱 강화되며 나아가 풍요한 빈곤이란 도시와 농촌 간 경제구조의 편중에 대해 생각도록 만들고 있다. 말하자면 그의 그림은 각종 통계자료를 동원하여 농촌 현실을 분석해 놓은 숱한 보고서들을 한 장의 그림으로 압축해 놓은 것이라고 할 수 있다. 그렇다면 그의 작품이 한낱 일러스트레이션이나 르포르타주에 불과하다는 말인가, 한 가지 분명한 것은 그의 작품이 결코 이러한 범주에 머물고 있지 않다는 점이다. 일러스트레이션이든 르포르타쥬든 그 나름대로 고유한 기능의 맥락이 있으며 그것을 우리는 존중하여야 한다. 그러나 그의 작품은 표현의 관습 혹은 제작의 방법에서나 사용적 맥락에서나 일러스트레이션과는 다른 차원에서 현실에 접근하고 있음을 주목하여야 한다. 그가 지향하는 소통의 방식은 철저하게 전통적인 회화적 코드를 따

르고 있다. 단지 그가 유채 재료를 사용하고 있으며 전통적인 회화적 언어를 구사하고 있기 때문이라는 이유 때문에 그런 것은 아니다. 그의 그림 속에는 그의 세계를 바라보는 방식, 즉 그의 이데올로기가 깔려 있으며, 그 속에는 양보할 수 없는 창작의 동인이 깔려 있다. 그것을 그가 어떻게 포기하거나 양보할 것인가.

풍속화의 계승

최근 그의 작품에서는 풍속화의 전통을 계승하고자 하는 노력의 흔적이 더욱 절실한 형태로 반영되고 있다. 〈씨름〉, 〈복날〉, 〈나무에 오줌 누는 남자〉, 〈옥수수〉 등의 작품은 이와 같은 관심에 의해 제작된 것이다. 화면 속의 구도는 일관된 시점이나 통일성을 지향하지 않고 화면 밖으로 확산되고 있으며, 각 인물들의 행위 또한 현실에 대한 심각한 고발이나 처절한 투쟁보다 대상과의 일정한 거리 두기를 통해 냉정한 관찰자 혹은 기록자로서의 시점을 더욱 강화하고 있다. 우리는 단원 김홍도의 작품 속에 깃들어 있는 그 놀라운 해학정신을 목격할 때가 많다. 단원은 자신이 표현하고자 한 대상과의 일정한 거리를 유지하며 작품 속에 당대의 삶의 풍속을 가장 정직하게 그려내었던 거장이다. 특히 〈씨름〉을 보면 씨름에 열중하고 있는 두 장정과 그들의 경기를 응원하고 있는 관중들과는 아랑곳없이 엿판을 메고 있는 천진한 총각을 통해 비속한 일상을 넘쳐나는 재치와 활달한 필치로 그려내고 있음을 알 수 있다. 화면의 중심은 지금 막 씨름을 벌이고 있는 두 장정에게 집중되고 있으나 그에 못지않게 화면은 둘러앉은 관중들이 화면 밖으로 확장됨으로써 구도에 얽매이지 않는 자유로움을 획득하고 있다. 이들의 관심과는 달리 자신의 일에 열중하고 있는 엿장수를 그려놓음으로써 단원다운 화면의 자율성과 해학적 정신의 깊이를 보여주고 있는데 최석운은 이 그림에서 볼 수 있는 공간의 깊이와 정신의 자유로움에 매료된 것 같다.

〈복날〉처럼 비속한 내용을 담고 있는 작품을 통해 우리가 확인할 수 있는 것은 괜스레 젠체하는 예술의 세계에 야만적인 식욕을 충족시키는 풍속을 담아내었다는 것이 아니라 그 공간의 자유로운 표현이다. 항간에 흠씬 두들겨 죽인 개의 살코기가 맛있다는 통념이 유포되고 있으며 실제로 삼복더위마다 그런 일이 되풀이되고 있는지 모르지만 그의 관심은 이러한 풍속의 재현이 아니라 그 공간구조의 설정에 있다. 나무에 매단 개를 연신 구타하고 있는 야만적인 사람들과 그것을 군침을 흘려가며 입맛을 다시고 있는 도

회지에서 온 듯한 사람, 인간의 도륙 행위를 마치 조소하기라도 하듯 막 도살된 동족이 삶길 솥에 오줌을 갈기고 있는 또 다른 개의 모습이 흡사 무대 위에서 이루어지는 한바탕 연극처럼 묘사되고 있다. 이 그림에서 개별 대상은 제각기 중요성을 지니면서 우리의 시선을 분산시키고 있으며, 복날의 정경을 필름 위에 정착된 이미지처럼 재현하고 있다. 그러나 그 이미지는 어차피 허구이며 연극이다. 그렇기 때문에 극적인 분위기의 연출을 위해 그는 반어적인 수사와 해학적 장치를 도입하고 있는 것이다. 네 변으로 분산되고 있는 구도에 의해 그림의 공간은 더욱 확장되고 있으나 화면은 꽉 차 있는 듯하다. 인간의 행위를 물끄러미 바라보고 있는 소의 형상은 단원의 그림에서 씨름 경기와는 관계없이 자신의 생업에 열중인 엿장수의 무표정을 연상시키게 만든다. 자유로운 구도 위에 이루어지는 넉넉함은 우리 민족의 정서 속에 깊이 각인돼 있는 휴머니즘과 낙천적인 정신까지 담아내고 있어 그에 대한 신뢰를 더욱 굳게 만든다. 현대 미술의 저 세련된 논리와 첨예한 이론들에 물들지 않고 자신의 세계를 묵묵히 구축하고 있는 배짱과 고졸한 표현과 상투형에 대한 경고에 대해 전혀 요지부동인 그 단단한 자존심을 재산으로 여기고 있는 그는 오늘도 화가로서의 자신의 일을 숙명처럼 받아들이며 장인적 기질을 화폭 속에 그대로 드러내고 있다. 그런 이유로 나는 그가 우리 시대의 진정한 환쟁이-세속적 평가에 구애받지 않고 자기 나름대로의 세계를 꾸려가는-한 사람이라고 생각한다. ● 1993 금호미술관 개인전 서문

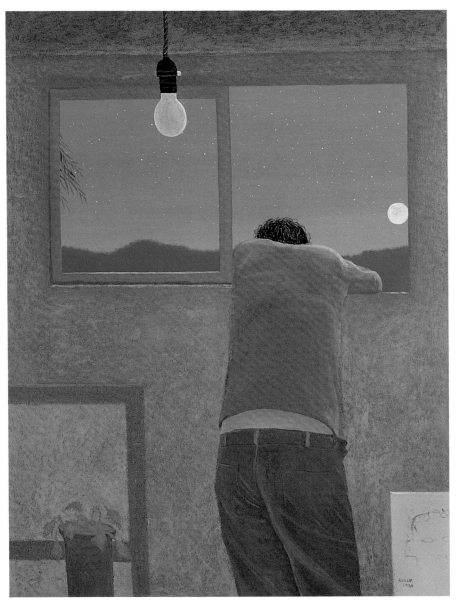

정전 91×116.8cm Acrylic on canvas 1996

기다림 97×137cm Acrylic on canvas 1994

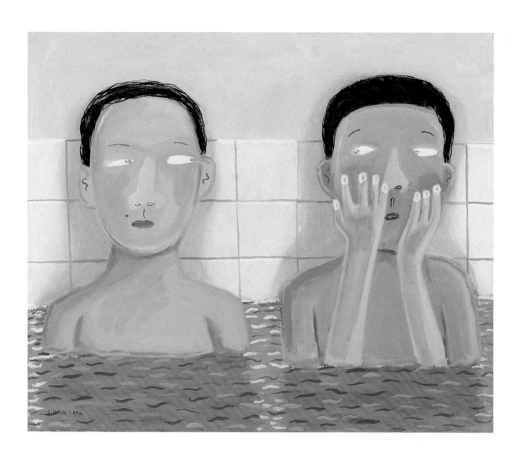

목욕탕 60.6×72.7cm Acrylic on canvas 1994

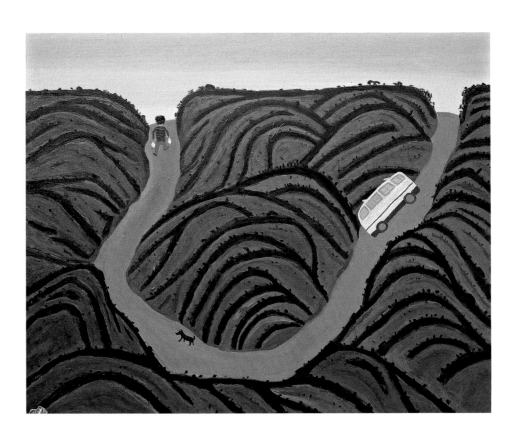

고승리 가는 길 130×162cm Oil on canvas 1992

자존의 길

박영택
미술평론가

개인적인 생각이지만 좋은 화가란 자신의 내밀한 시각적 경험을 형상화하면서 거기에 보편적 의미를 부여할 줄 아는 사람이다. 또한 작가란 존재는 그 시대의 삶의 상황에 누구보다도 예민한 촉수를 들이대는 자이며 세계에 대한 보다 깊은 철학적 성찰과 심미적 직관력을 갖고 새로운 삶을 모색하려는 자들에 다름 아니다. 그들은 이 세상의 모든 경험과 현실적 삶의 지층에 깊숙이 뿌리를 내리는 한편 예리하고 더러는 유약한 더듬이로 작은 고독의 상처들로 이루어진 삶을 어루만지는 것이다. 따라서 그림이란 작가가 느끼고 인식한 것을 시각화시키는 것 즉, 그러한 '세계와 삶에 대한 인식'을 가시적으로 드러내는 것이다. 그를 통해 보다 인간다운 삶을 꿈꾸는 것이며 그 꿈꾸기는 이 타락하고 분열된 흠집투성이의 세계를 이겨나가는 유일한 방법인 것이다. 그렇기 때문에 세계관의 위기, 예술의 위기, 장르의 위기가 주장되는 이 시기에 예술의 본원적 힘에 대한 믿음과 꿈꾸기는 더욱 요청되는 것이다. 그래서 이 병든 비속성의 세계, 타락한 현실 그리고 음울하고 비근한 일상의 막막함과 맞서고자 하는 우리 시대의 작가들은 진정한 자아를 찾아가는 방식으로 삶을 보다 더 진하게, 보다 더 풍부하게 살고 싶은, 살고 싶다는 욕망에 출렁이는 존재일 것이다. 그래서인지 극도의 상업주의와 감각적, 관능적, 표피적 화면효과와 거짓 그림에 익숙해 있는 현 화단에 휩쓸리지 않고 진정한 자아를 찾아 올바른 삶에의 조망을 꿈꾸는 한편 보다 나은 삶과 세계를 꿈꾸려는 길 위에 자신의 작업 세계를 위치시키려는 젊은 작가들을 만나면 반갑다. 그런 의미에서 어눌함과 고졸스러운 형태, 회화적 상황묘사, 치기 어린 주제설정을 통해 현실과 인간 삶의 부조리와 추악함, 그 가식을 거침없이 비판하고 조롱하는 최석운의 작업 세계는 우리 시대에 보기 드문 풍자와 해학을 지닌 채 독특한 '작가 근성'을 물씬 풍겨주고 있다.

그로 인해 그의 그림에는 이 작가가 오늘의 현실 속에서 무엇을 문제시하고 있는지 혹은 어떤 숨은 상처와 욕망을 지니고 있는지를 비교적 솔직하게 들추어내는 힘이 있다. 자신을 둘러싸고 있는 외부현실(세계)에 대해 민감하게 반응하고 유약하면서도 나름의 고집을 갖고 돌진하는 저돌성, 치열함, 적대 의식 그리고 솔직함을 무기로 삼아 마음껏 대들고 싶은 '아웃사이더'의 응어리와 만난다. 그런데 그 맨 밑바닥에는 외부현실에 의해 조여진 자신의 삶과 그로 인해 훼손되고 굴절된 마음의 상처를 어루만지는 자의식이 일종의 '복수심'처럼 스며들어 있는 듯하다. 그리고 그 시선은 일상적 삶에 은밀하게 스며들

는 폭력과 억압에 대해, 나날의 시간대에 교묘하게 잠입하는, 교란하는 왜곡된 욕망과 허위와 불안과 상투성을 문제시하면서 세속세상의 이모저모에 대한 발언으로 확장되고 있다. 그의 작업은 일상 속에 달라붙어 있는 인간의 이기심과 본능, 애욕, 치부와 속기 또는 야만성을 의도된 상투형(일종의 고졸스러움, 유치하고 세련되지 못한 색채, 평면적인 공간처리, 외곽을 돌며 이동하는 시점, 풍자적이고 회화적인 도상)을 통해 일깨우고 현실 삶의 불가해함을 조롱하고 비판한다. 이 통렬한 비판 정신을 은폐하면서 여유로운 넉살을 부린다. 그러면서 쉽게 보여지고 읽히는 '보편적 정서'와 맞닿아 있다. 첨단매체가 모든 장르를 점령해 가고 있고 극도의 감각주의와 표피주의가 만연하면서 상업화가 가속도로 진행되는 속에서 유행과 시류와는 담을 쌓은 채 녹지근한 물감 냄새를 맡으며 예술의 힘에 대한 소박한 믿음을 간직하면서 자신의 삶을 추스르고 가난하고 궁핍한 서민들의 삶에 내재한 슬픔과 애환을 리얼하게 풍자적으로 표현하면서 그들과 소통하고자 하는 그의 시도는 소중하다고 하겠다.

 최석운은 그간 자신을 둘러싼 현실 속의 사람들을 주시하면서 그들의 행동과 속성을 관찰자적인 시각으로 그려왔는데 그에 따라 자신의 삶의 반경 내에서 체험되고 보여진 것들이 화면에 위치해 왔었다. 그 경로가 이동하면서 최근에는 종래의 도시 빈민 내지 소시민에서 (작가의 작업실이 위치한) 농촌의 일상적 삶과 그곳의 현실을 서술적으로 기록하고 있는데 바로 이같이 자신의 삶의 현장에서 오늘의 삶과 현실을 재반추해 보고자 하는 그의 의도는 자신의 삶을 무엇보다도 그림의 중심에 놓고 풀어내겠다는 의지로 읽힌다. 개인적인 생각으로는 일상에 대한 탐구란 자기 주변의 나열에 그치는 것이 아니라, 몸짓이나 표정에 맺혀 있는 것이 아니라, 그러한 일상의 경험, 환경과 연결고리를 맺고 있는 무수한 요인들에 대한 심층적인 투시와 우리 시대의 위기 구조의 본질에 대한 물음이 동반되어야 한다고 여겨진다.

구체적인 삶의 결이 사장된 일상이란 무의미하며 그 속에서 길어 올려진 경험이란 관념화될 수 있는 것이다.

아울러 작가의 주체성 또한 그의 시대와 계층에 속하는 사람들의 경험과 기본적으로 상이한 경험 속에 있는 것이 아니라 보다 강렬하고 보다 의식적이며 집중화된 경험 속에 있는 것이다. 그 경험은 인간의 현실을 이해하고 현실에 영향을 미치는 데 도움을 줄 뿐만 아니라 현실을 보다 인간적이고 가치 있게 만들려는 결의를 증대시키는 힘으로 확산된다.

인간이 인간이기 때문에 행복할 수 없는 어떤 상황이 존재한다면 그것을 끝까지 추적해내려는 성실성과 그 진지한 자세를 통해 황폐화된 우리네 삶을 인간다운 삶의 구조로 바꾸려는 통찰이 바로 좋은 작품과 훌륭한 예술가를 창출해내는 주요 동인임을 부인할 수 없을 것이다. 그래서 우리 시대의 젊은 작가들에게 무엇보다도 요구되는 것은 다름 아니라 자기가 부딪친 이 세계와 얼마만큼 진지하고 성실하고 힘있게 싸웠는가 하는 점일 것이며 각자의 삶의 자리에서 치러낸 고통과 모색의 성실한 흔적을 대하고 싶은 갈증을 따라서 이런 시대에 더욱 키를 다투는 것이다. 그런 의미에서 최석운의 작업은 일정한 성과와 동시에 아쉬움을 주는데 그것은 바로 그의 비판과 풍자가 그림을 이루어내는 틀 내로 다소 공식적으로 대입되면서 의식화된 제스쳐나 고통 없는, 자신의 삶의 구체적 체험과 깨달음에서 길어 올려졌다기보다는 자기만족의 포즈로 경직되어 나갈 수 있지 않을까 하는 그런 우려를 동반하고 있지 않나 하는 점에서일 것이다. 진정한 의미에서 현실에 대한 비판은 비판을 가장한 화해나 엄살이 아니라 제대로 된 비판적 시각을 통한 것이어야 할 텐데 다시 말해 자신의 철저한 체득과 고민 속에서 불거져 나와야만 설득력이 있다는 생각이다. 이런 우려에도 불구하고 그의

작업이 보여주는 저 지독한 작가 근성과 뚝심, 미술에 대한 건강한 시각, 삶을 바라보고 형상화해내는 탁월함은 그가 우리 시대에 보기 드문 풍자화가의 한 전형임을 알려 준다. ● 1994 '자존의 길' 금호미술관

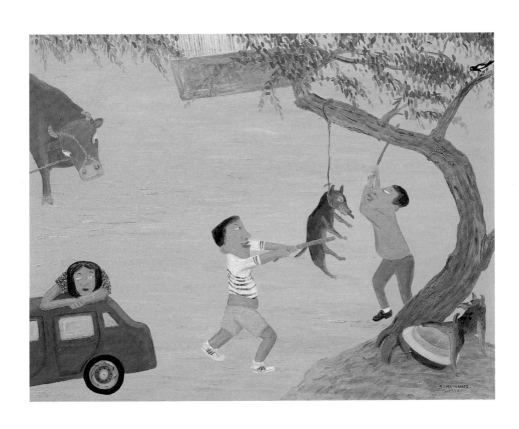

복날 112×145.5cm Oil on canvas 1993

고추 따는 노인 97×130cm Acrylic on canvas 1992

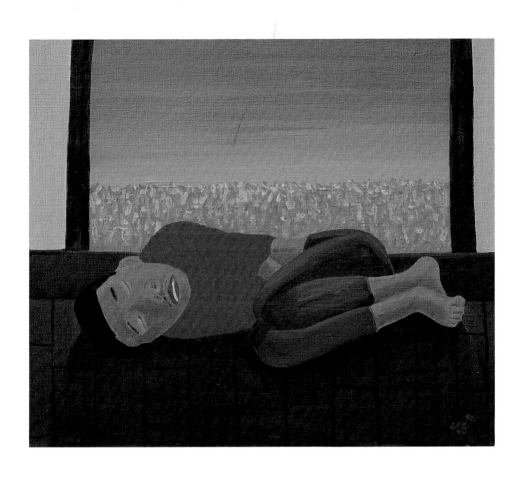

잠든 화가 45.5×53cm Acrylic on canvas 1992

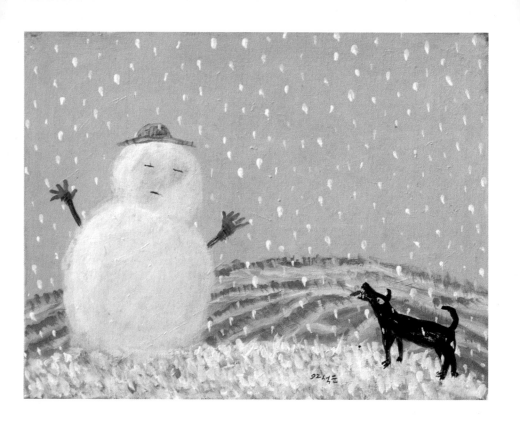

짖는 개 32×42cm Acrylic on canvas 1992

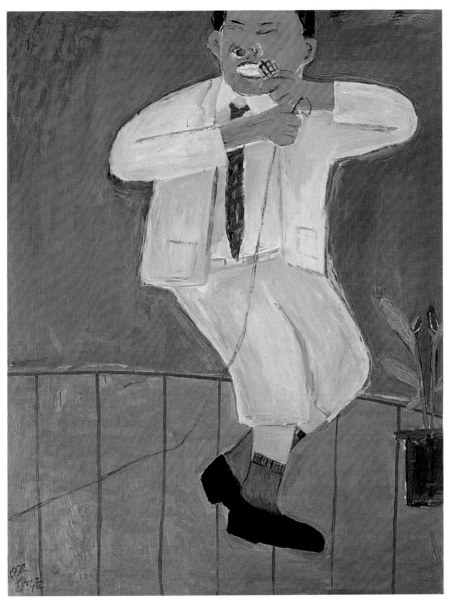

노래 부르는 남자 116.7×91cm Oil on canvas 1992

개성과 표현

홍대일
샘터화랑 큐레이터

최석운은 일상적인 삶의 모습을 약간 얼이 빠져 있는 듯한 인물들에 대입시킴으로써, 희망적이지 않으며 자주 손해 보면서도 별도리 없이 살아가는 소시민들의 삶을 진솔하게 묘사한다. 그런가 하면, 탐욕적이고 이기적인 인간들의 추악한 모습과 억압과 폭력, 쟁투와 살기가 가득 찬 사회의 면면을 고발하고 풍자한다. 폭넓고 예리한 관찰에 근거한 그의 발언은 작가 특유의 해학과 유머와 결합됨으로써 덜 공격적이며 여유 있는 자세를 취한다.

표현방식에 있어서는, 일러스트레이션적인 요소가 강하면서도 삽화의 한계를 뛰어넘는 것은 표면적인 소박함 뒤에 숨어 있는 탄탄한 회화적 구성력 때문이다. 클로즈업되어 트리밍된 인물들과 간략한 배경처리는 강조와 생략을 대담하게 구사하고 작은 요소에 연연하지 않는 작가의 대범함과 숙련된 솜씨를 여실히 보여준다.

메시지를 전달하는 균형 잡힌 방법 때문에 그의 작품은 친근감과 설득력을 가지고 관객에게 파고든다. 관객은 그의 그림을 보면서 웃음 짓거나 고개를 끄덕이며 공감을 표시한다. 다시 말해, 대중과의 소통에 있어서 어느 정도 성공한 셈이다. 난해하다거나 거부감을 느끼게 하는, 강요하는 표현방식이 아니라 관객의 보편적인 관심과 평범한 사고를 자극하며 전달하려는 메시지를 강한 영상으로 각인시키는 것이다

대립 구도와 경직성 혹은 자족적인 난해함과 애매모호함에 빠지지 않고 자연스럽게 내용과 형식을 결합시켜 나가는 최석운의 작업은 날카로운 관찰과 끈끈한 체험으로 더욱 심화될 것으로 생각된다. ● 1991 샘터화랑 '개성과 표현'전

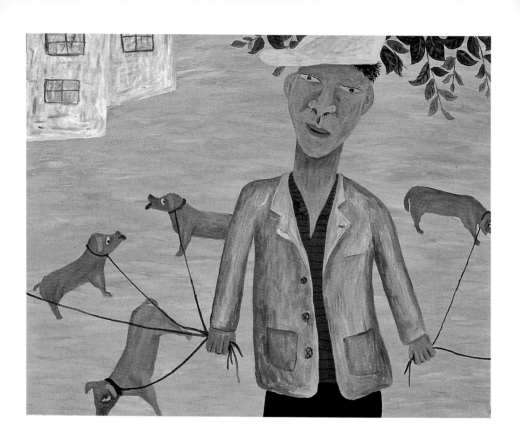

개장수　80×100cm　Acrylic on canvas　1991

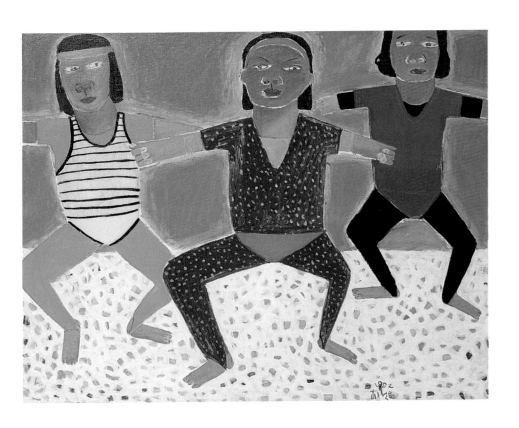

에어로빅 91×116.8cm Oil on canvas 1992

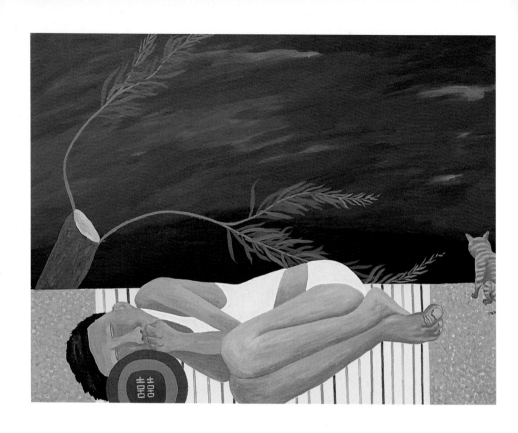

무서운 밤 91×116.8cm Acrylic on canvas 1991

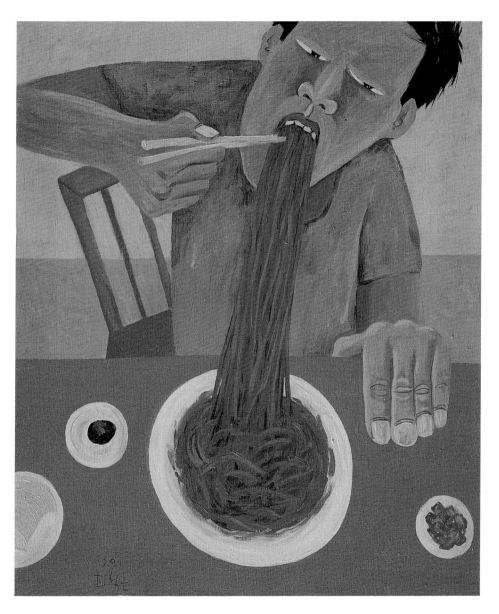

식사 72.7×60.6cm Acrylic on canvas 1991

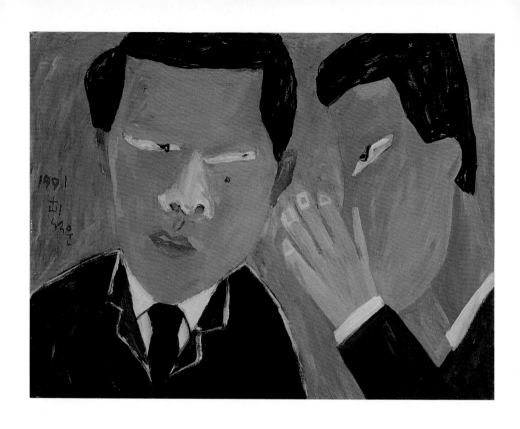

귓속말 45.5×53cm Acrylic on canvas 1991

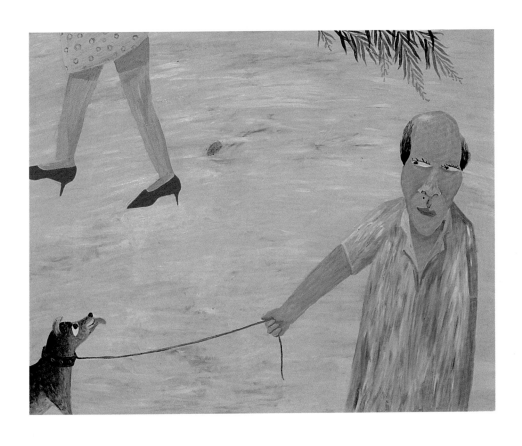

여름 80×100cm Oil on canvas 1991

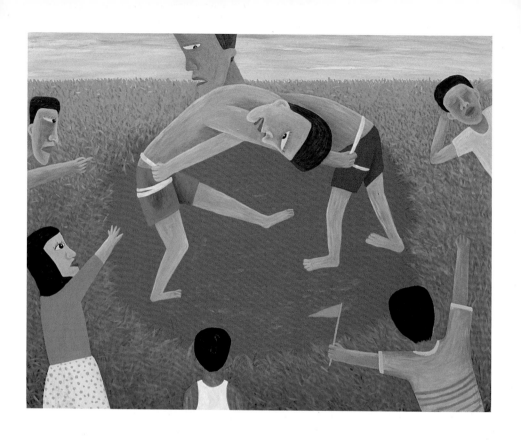

씨름 80×100cm Acrylic on canvas 1991

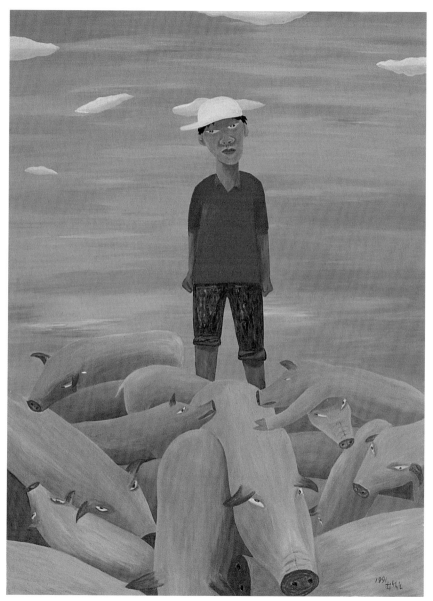

돼지 위의 남자 130.3×97cm Acrylic on canvas 1991

최석운의 해학과 풍자정신

이 준
미술평론가

예술과 삶이 따로따로 분리된 현실, 삶은 윤택하나 정신적 고통이 없이 양산되는 예술이 지배하는 오늘의 현실에서 삶에 대한 진솔한 자세와 예술에 대해 뜨거운 열정을 지닌 작가를 만난다는 것은 일종의 행운이요, 즐거움이다.

마구 뒤엉킨 곱슬머리에 투박한 인상, 거기에다 엉기성기 난 콧수염부터가 체질적인 예술가 기질의 소유자임을 엿볼 수 있는 최석운을 보는 순간 나는 그러한 기운 같은 것을 감지할 수가 있었다. 무엇보다도 그림에 나타나는 천연덕스러움과 특이한 개성 같은 것이 그의 외모에서도 그대로 발산되고 있었기 때문이다. 그 특이한 개성이란 다름 아닌 여유 있는 넉살과 그 이면에 숨겨져 있는 날카로운 현실 인식의 시각이었다.

그것은 그가 가져온 그동안의 자료들을 보면서도 여실히 확인되었다. 거기에는 작가 자신이 그때그때 살아가며 느낀 감정과 생각들이 꾸밈없이 표현되고 있었다. 허름한 그의 작업실 주변에서 흔히 볼 수 있는 쥐와 바퀴벌레가 화면의 주인공으로 등장하는가 하면 이웃에 사는 〈연탄집 조씨〉로부터 요즘 세대를 풍자하는 〈개장수〉, 〈춤추는 사람들〉에 이르기까지 작가 주변의 모든 소재들이 직관적 파악의 대상이 되고 있었다.

그러면서 그것들을 고상한 미술 형식이 갖추는 겉치레와 예의보다는 거리낌 없는 솔직함과 진실함에 기초하고 있어서 보는 사람의 보편적 정서에 쉽게 와 닿고 있었다. 따라서 너무나도 친숙하게 우리 주변에서 흔히 볼 수 있는 삶의 모습이 한편으로는 진부하게 보이기조차 하였다.

그러나 묘한 것은 그 일상적인 장면들 하나하나가 재현될 때마다 작가 특유의 해학과 풍자가 작품의 내용에 주의를 환기시키면서 보는 사람을 끌어들이는 그 무엇이 있었다. 얼핏 보면 가벼운 웃음으로 넘겨버릴 풍자와 해학의 이면에는 현대사회에 나타난 문제의 심각성을 경쾌하게 짚고 넘어가면서 우리 속에 잠재한 속기와 치부를 드러내는 현실비판의 비수가 숨겨져 있었고 지극히 일상적인 우리의 세태를 풍자해냄으로써 오늘의 현실을 재 반추해 보고자 하는 그의 숨은 수사학이 잠복해 있었기 때문이다.

그것들은 관점에 따라서는 다음의 몇 가지로 분류해 볼 수가 있었다. 첫째는 작가가 인간의 집단적 관습이나 행동을 관찰하면서 느낀 인간의 속성들, 예컨대 타인에 대한 무관심과 뻔뻔한 이기주의, 위선, 욕망에 눈먼 현대인의 모습 등을 풍자한 것으로 〈나무 위에 오줌 누는 사람〉이나 〈싸우는 두 사람〉, 〈남의 다리 긁는 사람〉, 〈여름〉 등이 그것이다. 그저 감 떨어지기만을 기다리고 있는 〈입 벌리고 있는 사람〉이나 〈돈 세는 사람〉 역시 같은 유형으로 하는 일 없이 요행을

바라는 기회주의 속성의 인간들에 대한 작가의 비꼼과 조소적 태도가 엿보인다.

그런가 하면 두 번째 유형에서는 소년 시절부터 어려운 환경 속에서 다양한 체험을 갖고 자수성가한 작가적 삶을 반영하듯 그의 주변에서 생활하고 있는 소시민들 또는 소외계층에 대한 따뜻한 애정과 연민이 표현되고 있다. 자장면을 놓고 걸신들린 사람처럼 먹고 있는 〈식사〉라든가, 이렇다 할 희망이 없이 체념 속에서 낮잠을 자고 있는 〈잠든 엿장수〉, 그 밖에 〈멸치젓 파는 부부〉, 〈연탄집 조씨〉 등이 그러한 작품들로 여기에서 빈부의 격차, 이로 인한 상대적 빈곤, 사회적 불균형과 모순에 대한 비판적 인식이 그 저변에 깔려 있음을 볼 수 있다.

〈장마〉 역시 그와 같은 것을 풍자한 것으로 주목할 만하다. 물속에 잠긴 집채와 지붕 위에 올려진 가재도구, 그리고 화면 한쪽에서 허둥대고 있는 돼지의 모습은 우리가 얼마 전 TV를 통해서 한순간의 뉴스로 소비해 버리고만 잊혀진 사실들이다. 작가는 이러한 현실을 목격하면서 가난하고 궁핍한 삶에 내재한 슬픔과 애환을 리얼하게 풍자적으로 표현하고 있다. 화면 오른쪽 구석에 살짝 비치고 있는 헬리콥터에서 내려주는 줄사다리와 그것을 잡으려는 사람의 모습은 그것이 바로 문명의 첨단에 와 있는 시대임을 암시

해 준다. 그러나 안타까울 정도의 이 침수 현상은 그저 가난한 농민이 감당할 수밖에 없는 상처임을 그대로 드러내 놓고 있다. 이와 같은 이중적 패러디야말로 최석운 작품의 근본적 특징이 되고 있는 것이기도 하다. 마지막으로 이러한 사회, 현실의 구조적 모순과 부조리에 대한 풍자와 비판은 가진 자들의 횡포와 이기주의, 탐욕주의로 향하고 있음을 볼 수 있다. 뱀이든 지렁이든 정력에 좋은 것이라면 마구 닥치는 대로 해치우는 볼썽사나운 식욕가를 묘사한 〈회춘〉과 세속적이고 물질적인 욕심에서 한 치도 벗어나지 못한 채 화려한 치장으로 자기를 과시하고 있는 여자 〈집주인〉에서 그러한 일면을 쉽게 엿볼 수가 있다. 특히 음식을 먹는 같은 유형의 그림이면서도 자장면을 걸신들린 듯이 먹고 있는 〈식사〉와 징그럽기 그지없는 커다란 뱀을 한입에 넣고 있는 〈회춘〉은 묘한 대조를 이루고 있다.

이러한 대조는 에티오피아 난민의 모습을 TV에서 보고 난 뒤 그렸다는 〈We are the world〉에서도 여실히 드러나고 있다. 이 작품은 '지구촌 사회', '우리는 하나'라는 말이 유행어처럼 회자되고 있는 이즈음 지구촌 한쪽에서는 비참할 정도로 기아와 굶주림에 허덕이고 있는 참상이 비춰지고 다른 한편에서는 비대해질 만큼 비대해져 금방이라도 터질 것만 같은 일본 씨름선수

들의 게임 장면이 비춰지고 있는 오늘날의 물질 문명 사회의 부조리한 현실의 한 단면을 역설적으로 표현한 것에 다름 아니라고 하겠다.

이와 같은 그의 그림들에는 매우 쉽고 평이하게 전달되는 이야기 형식의 이면에 현실에 대한 냉소적일 정도의 비판적 수사학이 잠복하고 있음을 엿볼 수 있었다. 그중에서도 무엇보다 인간 집단의 관습이나 행동을 관찰하는 그의 날카로운 시선과 대단치 않은 평범한 이미지를 호소력 있는 풍자와 해학으로 바꿔놓는 작가 특유의 감각과 상상력은 돋보였다.

형이상학적 관념으로 위장하여 엄숙한 무게를 갖거나 흥분되거나 격앙된 어조가 아닌 아주 보편적인 상징형식을 통해서 우리 시대의 인간 세태와 삶의 모습을 통렬하게 풍자, 비판해내고 있는 그의 작품은 예술이 좀 더 보편적이지 못하고, 높은 이념에 이바지 못 하고 지극히 사변적이고 주관적인 이해의 범주를 벗어나지 못하는 현 단계 미술 풍토에 돋보인다고 하지 않을 수 없다. 이 시대의 흔치 않은 풍속화가로서 그에게 기대를 걸어본다. ● 1990 한선갤러리 개인전 서문

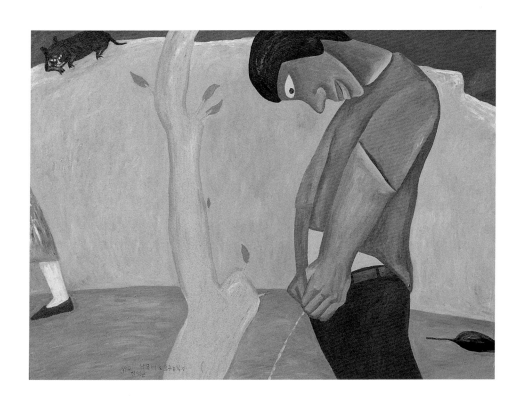

나무에 오줌 누는 남자 102×140cm Oil on canvas 1990

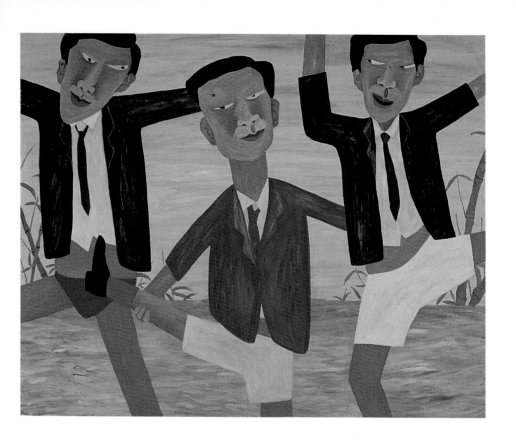

춤추는 세사람 100×80cm Oil on canvas 1991

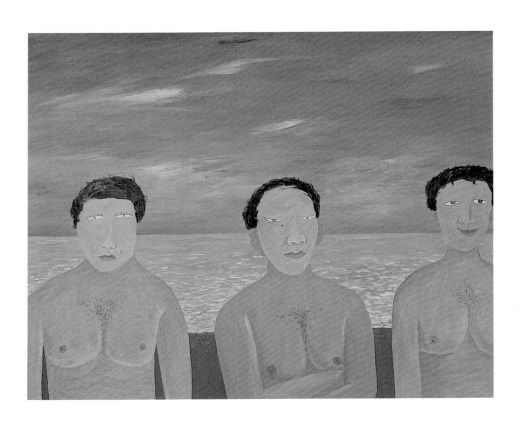

가슴에 털난 사람들 112×145.5cm Oil on canvas 1990

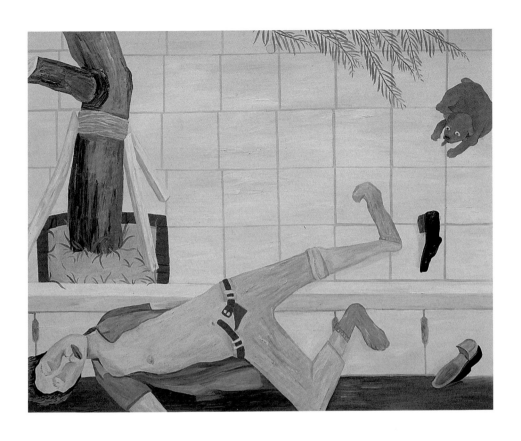

똥개와 사람이 있는 거리 132×162cm Oil on canvas 1990

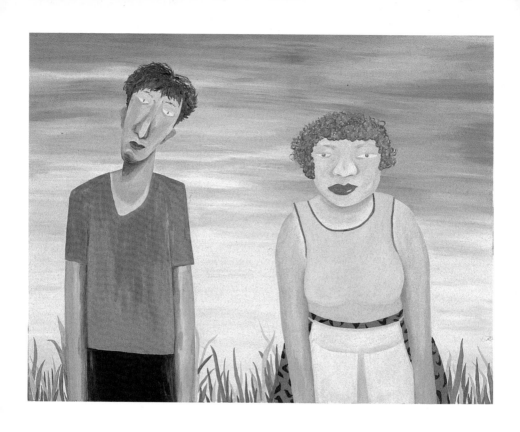

멸치젓 파는 부부 112×145.5cm Oil on canvas 1990

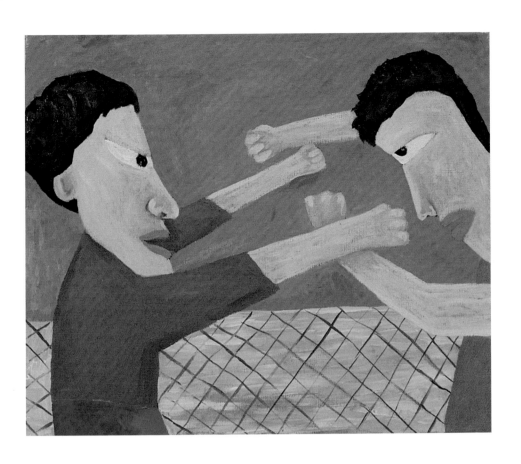

싸우는 두사람 60.6×72.7cm Acrylic on canvas 1990

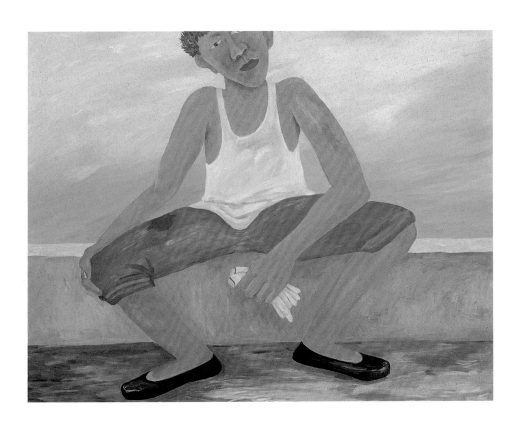

연탄집 조씨 91×116.8cm Oil on canvas 1990

단순하고 명쾌한 자기고백

최태만
미술평론가

최석운이 분비해 놓은 '예술 작품'이란 수액樹液, 그 물건이 지닌 맛과 향기를 느끼기 위해서는 그의 인간 됨됨이, 즉 개인사를 먼저 이해하여야 한다고 나는 생각한다.

그는 여느 '예술가'란 인간들과 마찬가지로 가난하고 어려운 환경 속에서 성장했다. 그는 불확신 속에 미대로 진학했고-단지 화가가 되리란 막연한 희망 외에 무엇을 소유할 수 있었겠는가-여전히 춥고 배고픈 가운데 대학을 졸업했다. 그런 점에서 그는 지극히 평범한 존재이며 소위 뛰어난 재능을 발휘하여 사람들을 깜짝 놀라게 한 적도 없다. 그러나 이러한 성장 배경이 도대체 그의 미래를 점치는데 무슨 소용이 있다는 말인가.

그의 지독히 못 그린 그림은 그나마 상투적이고 진부하며 신변잡기로 가득 차 있다. 그러나 그의 작품 속에는 그의 성장시절에 그를 그토록 괴롭혔던 상실과 박탈감, 소유에 대한 미움과 그리움, '작업'이란 선택된 사람들의 허황된 놀음에 대한 조소, 그럼에도 불구하고 그림을 그려야만 하는 자신에 대한 연민과 나름대로의 확신이 복합적으로 깔려 있다. 그의 그림은 당연히 그의 일상적 체험에서 우러나온 것이다. 그래서 그의 그림은 지극히 개인적이며 또한 그의 소박한 도덕관과 윤리의식이 투영되어 있다.

고졸스러울 만큼 단순하고 명쾌한 자기 고백을 통해 그는 자신이 느끼고 있는 세상에 대해 풍자하기도 하고 조롱을 보내기도 하지만, 그의 겉으로 드러난 낙천주의 속에는 격앙되지 않은 분노가 자리하고 있다. 즉 힘의 질서, 소유의 편재, 은폐된 모순에 의해 소외된 사람들의 꿈과 욕망, 그들이 딛고 있는 초라하고 볼품없는 공간과 가위눌린 삶을 그려내고 있는 것이다. 그의 그림에는 예술이란 이름 아래 소비되는 형이상학적 진지함이나 심각함으로 위장된 수사가 없다. 또한 그는 분노에 대한 즉각적이고 단호한 표출을 시도하지도 않는다. 그러나 그는 현실의 모순이 무엇인지 체감하고 있으며, 그것은 일상적으로 그를 짓누르고 있는 악몽으로 나타나고 있다. 다소간 상징적이고 절충적인 방식에 의존하고 있지만 그의 작품이 지닌 매력은 바로 이러한 점에서 연유한 것이라고 나는 생각하고 있다.

그가 미술계란 이 수상쩍은 동네에서 얼마만큼의 저력을 가지고 버텨낼 수 있을지는 개인의 눈과 체험에 의해 제한된 시야를 열고 지금 그가 살고 있는 이 현실과 얼마나 당당하게 마주칠 수 있는가 하는 문제로 귀결될 것이다. ● 월간미술 1990년 1월 특집, 「90년대 작가는 누구인가」

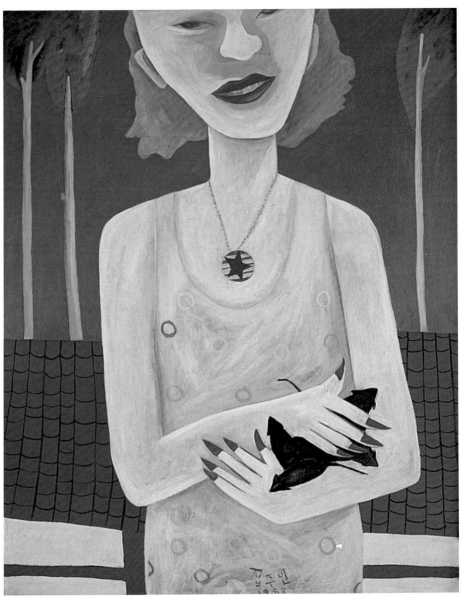

집주인 100×80cm Acrylic on canvas 1988

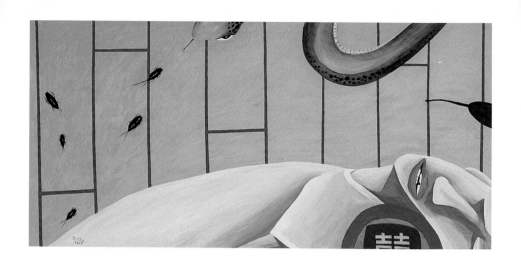

낮잠 65×134cm Oil on canvas 1988

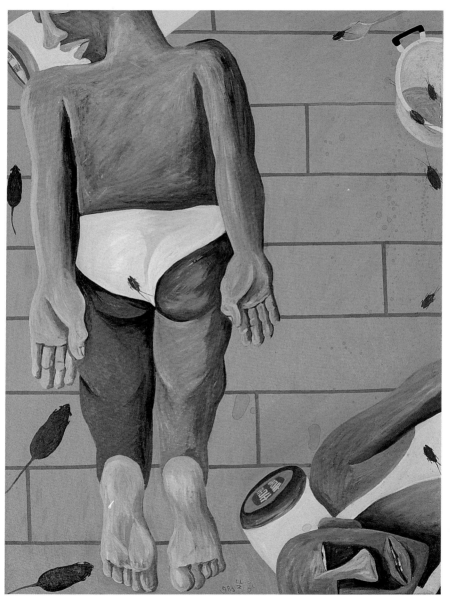

낮잠 145.5×112cm Oil on canvas 1988

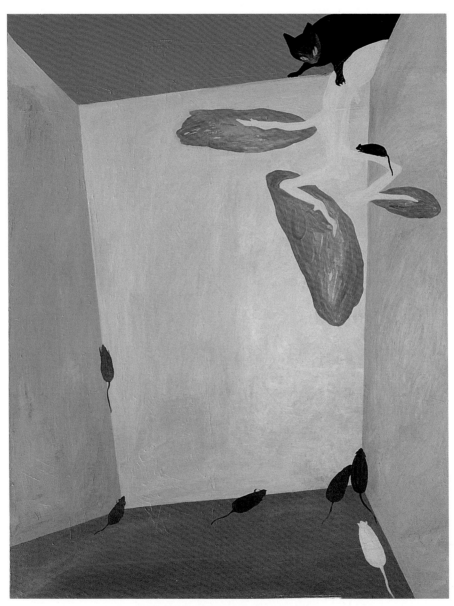

쥐와 고양이 145.5×112cm Oil on canvas 1987

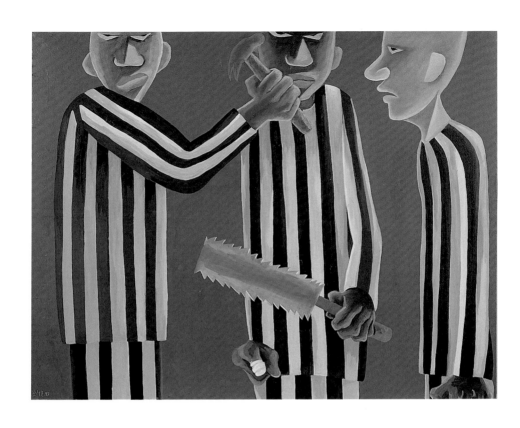

목공소 112×145cm Oil on canvas 1985

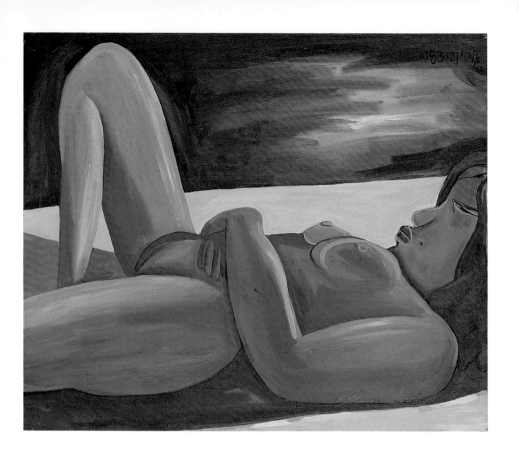

누드 60.6×72.7cm Oil on canvas 1983

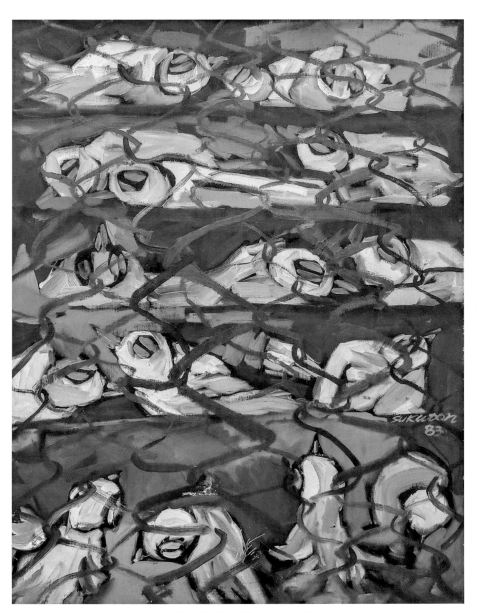

닭장 100×80cm Oil on canvas 1983

이마도. 낙원으로부터

최석운 - 심각한 풍자

2019. 07 - 2020. 09

이승미
행촌미술관장

그동안 최석운 작가 작품은 "유쾌한 풍자"라고 읽혔다. 그런데 그 '유쾌한'에 문제가 생긴 듯하다. 지난 5년 동안 일체의 외부 활동을 삼간 채 칩거하여 작업만 했다는 이유도 이 문제와 관련이 있어 보인다. 나는 20년도 더 전부터 최석운 작품에 대해 애정을 가져왔지만 '유쾌한' 보다 '슬픔'을 느꼈다. 작가는 언제나 유쾌하고 쿨(cool)했다. 그러나 작품은 그 현란한 색과 요란스러운 동작에도 불구하고 왠지 '무의미한 서글픔'을 자아낸다. 아마도 벚꽃이 분분하게 휘날리는 눈부신 꽃길을 걸으면서도 가슴 한쪽에서 느껴지는 슬픔과 같은 것일 것이다.

2019년 7월 1일 서울 용산우체국 앞에서 최석운 작가를 만났다. 지인의 결혼식에서 잠시 스친 일을 제외하고 아마도 10여 년 만에 다시 만난 듯하다. 막국수로 점심을 함께하며 이런저런 근황 이야기를 나누고 헤어졌다. 10여 년 만의 대화라니… 오랜만에 만난 사이일수록 오히려 할 말은 그리 많지 않다. 오래전 나는 10년 만의 조우라는 말은 현실적으로 있을 수 없는 상황이라고 생각한 적이 있다. 그러나 이 상황을 받아들여야 할 만큼 나이를 먹었다는 의미일 것이다. 2019년 7월 31일 작가는 이마도 작업실에 왔다. 하필 그날은 여름 행사가 한창일 때였다. 전시개막과 공연이 3일 동안 시간별로 겹쳐있어 손님

치르느라 너무나 바쁘고 가만히 있어도 땀이 줄줄 흐르는 더운 날이었다. 그날 반갑게 맞아주지 못했다. 다음날도 가보지 못하고 행사가 끝나고서야 이마도 작업실에 갔다. 경상도 사람이 생전 처음 전라도에 왔다며 전라도 사투리 연습을 하면서 몇 날 며칠 청소를 했다. 여러 작가들을 거치는 동안 오래된 찻잔에 스며든 찻물의 때처럼 겹쳐진 작업의 흔적이 남아있던 작업실이 반짝반짝 해졌다. 비단 작업실 청소만 한 것은 아닐 것이다. 최석운 작가는 매우 조용히 칩거하며 작업에 몰두했다. 가끔 소리소문없이 서울을 오가며 5년 만의 전시를 준비하고 마당에 배롱나무 가지도 치고 어떤 날은 색 바랜 건물 외벽에 페인트칠도 하면서 작업에 집중했다. 어느 날 작가는 지나가는 말로 이야기했다. "3개월만 있으려고 했는데, 사계절을 다 경험해 보고 싶다"고… . 그즈음 서울에서 전시 〈화려한 풍경/2020. 3. 10~30, gallery Now〉가 열렸다. 전시회 출품 작품에 작가가 해남에서 만난 인물과 풍경이 슬며시 스며들고 있었다. 작가에게 전시 마치고 이마도 작업실로 귀환하면 무슨 계획이 있는가를 물었더니 "작업실을 깨끗이 청소하고 열심히 작업에 임해야겠지요!" "그리다 만 것들… 갯벌에 선 남자, 백일홍, 임하도, 등대, 바닷가의 남자와 개, 아침 햇살 받은 운동장 경계목들, 염전에서 소금

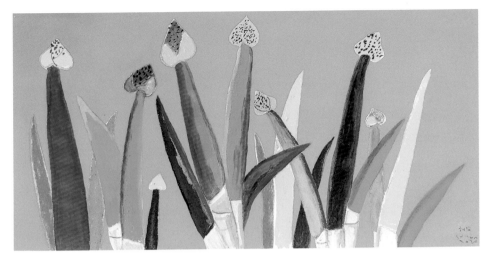

대파 35×70cm Acrylic on Hanji 2020

만드는 사람들, 붉은 땅에 그려진 풍경 등등…." 이라고 말한다. 작가의 마음은 이미 이마도 작업실에서 작업 중이다. 어떤 큐레이터는 이미 창작된 작가의 작품을 해석하고 전시하는 것을 선호하지만, 나는 이마도 작업실 입주 작가들과 새로운 일을 저지르는 것을 선호한다. 작가가 하고 싶었으나 미뤄둔 작업이 있는지 물어보기도 하고, 작가는 생각도 없는데, 졸라서 엉뚱한 일을 벌여보기도 한다. 작가들의 도록이나 책을 출판하는 일도 그중 하나이다. 이번에도 나는 20년 지기 작가와 함께 전에 없던 어떤 일을 해보고 싶은 충동을 누르고 있다. 그것이 무엇이든….

다시 〈심각한 풍자〉로 돌아가면 인간의 슬픔의 근원은 '유한함'과 알 수 없는 '내일'의 끝없는 '반복'이다. 영원할 것 같은 인간의 삶이란 찰나에 불과한 것임을 누구나 알고 있다. 다만 잊고 있을 뿐이다. 오늘, 이 찬란하고 아름다운 봄날, 영원히 지속하고픈 사랑도 결국 찰나이고 이 순간이 지나면 망각의 강을 건너갈 뿐이라는 것을 너무나 잘 알고 있다. 어제와 다른 오늘, 오늘과 다른 내일, 어딘가 꿈에 그리던 목적지에 다다른다 해도 또다시 알 수 없는 내일을 향해 길을 떠나야 하는 운명일 뿐이다. 인간은 근본적으로 슬픔의 그늘을 벗어날 수 없다. 최석운 작가의 유쾌한 풍자 이면에는 아이러니 혹은 멜랑콜리가 자리 잡고 있다.

2020년 4월의 어느 봄날. 최석운의 이마도 작업실에 작은 소요가 일었다. 그사이 여름 가을 겨울이 지나갔다. 봄이 시작되면서 전 세계에 코로나 19의 공포가 쓰나미처럼 밀려왔다. 여느 해

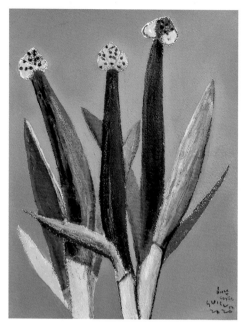

대파 41×31cm Acrylic on paper 2020

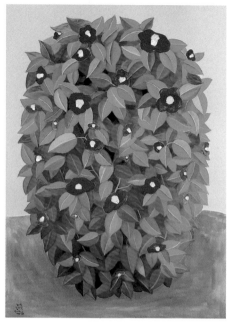

동백꽃 108.3×78.3cm Acrylic on Hanji 2020

처럼 남도의 봄은 여전히 찬란하지만, 고난의 봄이 가고 있었다. 작가의 5년 만의 전시도 고난의 봄과 함께 조용히 지나갔다. 그렇게 잔인한 4월의 어느 날 작가는 이마도 작업실로 돌아왔다. 임하도 인근 농부들은 묵묵히 무화과밭을 정비하고 염전에서는 소금을 만들고 있었다. 경기침체로 버려진 대파밭도 그대로 푸른색을 유지하고 있었다. 4월의 해남은 보리와 숭어의 계절이다. 지난해 가을 벼를 수확한 논에 뿌려둔 보리씨는 푸른색으로 촘촘하게 새순을 내고 자라고 있었다. 보리가 푸르게 쑥쑥 자라고 있을 때 우수영 울돌목에는 숭어 떼가 역류한다. 힘차게 소

용돌이치는 울돌목을 거슬러 올라가는 숭어 떼를 보리숭어라고 부른다. 임하도 어부들은 바다농장에서 보리숭어를 건져 올려 인근 오일장으로, 어판장으로 횟집으로 보내곤 한다. 최석운 작가에게 그 이야기를 해주며 동네 어부에게 부탁하면 보리숭어를 맛볼 수 있다고 귀띔 해주었다. 임하도 바다에서 건져 올린 보리숭어는 작가의 식탁에 올랐다가 그림이 되었다. 보리숭어 두 마리가 그려진 그림 옆에는 꽃이 피고 있는 대파 한 점이 장하게 그려져 있었다. 작가가 돌아온 4월의 이마도 작업실에는 이미 매화는 지고 벚꽃과 복숭아꽃 살구꽃이 한창이다. 바다는 청자색

봄바람에 밤낮을 가리지 않고 출렁인다. 임하도에서 가장 높은 언덕 위에 자리 잡은 이마도 작업실에서는 사방으로 바다를 볼 수 있다. 작업실에서 섬 사이로 올라오는 일출과 키 큰 소나무 사이로 지는 일몰을 동시에 볼 수 있다. 최석운 작가의 작업실 창으로 보이는 너른 마당 경계목 사이로 갈 곳 없는 파들이 빼곡하게 자라고 있었다. 꽃 핀 파들은 이미 쓸모를 잃어 농부에게는 버려진 자식이다. 이마도 작업실에 돌아온 작가는 작업실을 둘러싼 파밭에서 늦도록 자란 파들이 꽃을 피우고 있는 것을 처음 보았다고 했다. 물론 보리숭어도 처음이고 지천으로 널린 쑥과 진달래꽃으로 만든 화전도 난생처음이라고 했다. 이마도 작업실에 함께 작업 중인 조병연 한보리작가와 함께 화전을 만들고 싱싱한 보리숭어로 봄맛을 본다. 작가의 작업실 벽에는 어느새 숭어가 헤엄치고 대파가 장대하게 꽃을 피우고 있다. 하늘을 향해 춤추는 백일홍 나무 아래 고양이들은 평화로운 봄을 즐기고 어미가 된 진돗개 진풍이는 어린 새끼들에게 젖을 물리고 있다. 그렇게 2020년 4월 이마도 작업실에서는 봄이 작가의 작품으로 평화롭게 깊어지고 있었다.

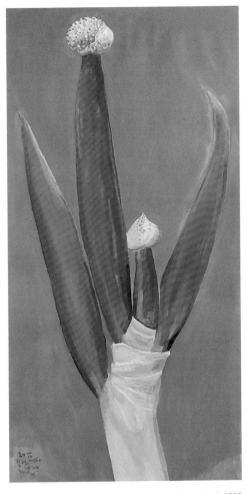

대파 70×35cm Acrylic on Hanji 2020

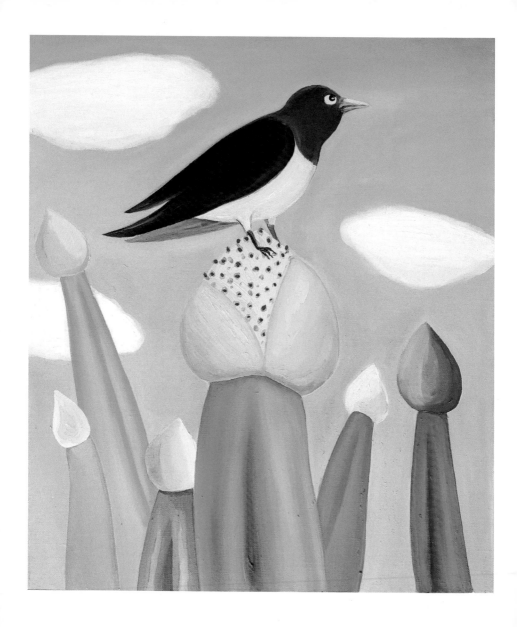

화조도 72.7×60.6cm Acrylic on canvas 2020

작가 인터뷰

2020. 04. 02. | 수윤아트스페이스 | 최석운 – 이승미

● 최석운에게 그림은 무엇인가요?

제게 그림은 일종의 종교 같은 거라고 하면 과한 표현일지….
저는 집안 사정상 어린 시절부터 외가에서 자랐어요. 외로움을 일찍 경험했지요. 그런 와중에도 늘 그림 그리기가 좋았던 기억을 가지고 있습니다. 다행히도 그림 잘 그리는 아이로 불리면서 자랐어요. 초등학교 다닐 때도 그랬고 중학교 다닐 때도 학교 수업이 끝나고 늦은 밤까지 학교 미술실에서 그림 그리다가 집에 가곤 했어요. 그림 그리기는 재미가 있어서 많은 잡다한 생각을 잊게 했지요. 나의 유년기와 청소년기의 환경이 외롭고 고단해서 만일 그림이 아니었다면 불량한 청소년기를 보냈을 수도 있다는 생각을 했어요. 가끔 내가 이렇게 평범하게 남들처럼 지내왔다는 것이 기적이라고 느껴질 때 가 있어요. 그럴 땐 그림이 고맙다는 생각을 합니다. 내게 심오하고 수준 높은 예술적 포부나 특별한 재능이 있어서라기 보다 뭐하나 남보다 나을 만한 것이 없는데 그림이라도 잘해서 주변에서 자꾸 잘한다 하니 그림에 계속 매진해온 것 같습니다. 그림은 나의 외로움을 잊을 수 있게 해주었고 날카로운 상처를 견디게 해 주었으니 다행이고 감사한 마음, 좋아서 했다는 것을 넘어서 종교 같은 의미를 가져왔다는 의미입니다.

● 화가 최석운의 삶을 돌아본다면?

안돌아보고 싶습니다. 다시 돌아가고 싶지 않습니다. 좋아하는 것을 직업으로 선택한 결과가 이렇게 혹독한 일인 줄 미처 몰랐습니다. 결혼하고 아이들이 생겼을 때와 같이 행복했던 시간도 있었지만 혹독한 삶의 연속이었습니다. 성인이 되고부터 그림 그리기는 생존이나 다름없었어요. 저에게 그림 그리기는 처음부터 고귀한 수준의 예술이 아니었습니다. 삶 그 자체였어요. 대학에 다닐 때도 제게 예술은 특별한 권위나 엄숙함, 고차원의 가치를 추구하는 것이 아니어서 쉽고 일상적인 그림을 그렸고 겁 없이 전시도 했습니다. 그런데 다른 사람들이 재미있다니 오히려 더 재미난 그림을 그리고 싶었어요. 답답한 사회에 웃음을 주는 그림을 그리고 싶었어요. 비록 그림 그리는 나 자신은 마냥 웃을 수 있는 처지만은 아니었지만 나의 그림이 보는 사람들과 소통되는 것은 큰 즐거움이었습니다. 그러나 되돌아보면

화조도-무꽃 60.6×72.7cm Acrylic on canvas 2020

화가로서의 삶은 치열하게 부딪치며 살아왔던 날들입니다. 처음에는 사실 그것도 그림이냐고 하거나 만화나 삽화 같다는 둥 주변의 우려 섞인 반응이 많았지만 무슨 배짱으로 그렇게 거칠게 밀고 나왔는지 저도 신기합니다. 두 남녀가 곤히 잠들어 있는 방에 쥐나 바퀴벌레를 그려 넣었던 〈낮잠〉이라는 그림은 누구나 똑같은 평온한 잠자리를 방해하는 그림으로 그 당시는 시대의 혼란과 불안을 그렸습니다. 그림을 본 사람이 화폭에 그려진 바퀴벌레를 보고 웃었는데 지금 해학적이다거나 풍자라는 단어로 내 그림을 말하는 그림의 단초가 되었죠.

지금까지 작업 중 기억에 오래 머무는 그림은 92년 부산에서 양평으로 작업실을 옮겨와서 처음 작업한 〈고송리 가는 길〉, 〈복날〉 등입니다. 이 뿐만 아니라 당시에는 온통 자연으로 이루어진 작업실 주변의 풍광과 일상들을 화폭에 담았습니다. 〈집으로 가는 길〉은 시골에 정착해서 가족을 이루고 살면서 오랜 만에 가족과 나들이를 마치고 귀갓길에 만난 폭설 때문에 힘들었던 장면을 그림으로 옮긴 것입니다. 갑자기 내린 눈으로 차가 눈길에서 더 이상 움직이지 않아 어린아이를 가슴에 품고 둘째를 가진 임신한

아내를 부축하고 뒤뚱거리며 집을 향하고 있는 그림입니다. 한겨울 인데도 얼마나 많은 땀을 흘렸는지… 옆집 누렁이와 나뭇가지에 앉은 까치가 한가하게 보고 있는 장면인데 집에 도착하자마자 작업을 시작했어요.

그동안 매년 전시 일정을 잡아 놓고 달리기 경주하듯 시간에 쫓기며 지내왔습니다. 직업 화가로서 작품을 판매해서 그동안 살아왔으니 비교적 치열하게 살아온 셈이지요. 그런데 이제 60이 넘은 나이, 한 점을 그려도 제대로 그려야겠다는 생각을 합니다. 지난 4년 동안 그런 생각으로 시간을 보냈습니다…

● 이마도 작업실에서 하는 창작활동의 장점과, 어떤 작업을 했는지 궁금합니다.

화조도 100×80cm Acrylic on canvas 2020

오랜 기간 사용하는 화가의 작업실은 익숙하기 마련이지요. 그래서 긴장감보다는 타성에 젖을 수가 있어요. 2008년 처음 레지던시를 경험하고 '작업실을 옮길 수도 있구나…'라고 생각했어요. 일상이나 주변에서 소재를 구하는 저로서는 옮겨진 작업실 주변의 새로운 환경에 흥분합니다. 그리고 그 장소에 가지 않았더라면 못 그릴 그림을 그리게 되지요. 작은 섬에 위치한 이마도 작업실은 낭만적인 고립을 느끼는 유배지입니다. 처음 본 염전에서 소금을 만드는 사람들은 길을 지날 때마다 만나고 도처에 무화과와 동백꽃, 유채꽃이며 바다가 왔다 갔다 하며 만드는 갯벌은 작업 순서를 기다리고 있고, 작업실 마당의 작은 배롱나무, 고양이, 바닷가 등대, 아침 햇살 받은 경계 목, 붉은 땅에 그려진 풍경 등을 작업하고 있습니다. 레지던시 작업장은 떠나온 집과는 다른 전투력이 생깁니다. 불완전한 불편한 곳에서 벌어지는 전투 같은 느낌이죠. 그래서 작가에게 레지던시는 전투장입니다. 전쟁터죠. 거칠지만 예술가의 긴장과 감성의 날을

유채꽃 108.3×78.3cm Acrylic on Hanji 2020

세울 수 있는 곳입니다. 레지던스의 장점은 그런 긴장감이 아닐까 합니다. 지금 이마도 작업실도 그렇습니다.

● 앞으로 해보고 싶은 작업은 무엇인가요?

나는 지금까지도 작업을 하면서 어떤 주제를 정하고 했던 것 같지는 않습니다. 늘 가까이에 있는 사람들의 일상이 소재가 되었어요. 사전에 계획을 세우기보다는 내가 추구하는 방향에 맞는 상황을 만나 영감을 얻는 것이 중요합니다. 레지던시 작업을 통해서 무뎌지는 감성을 계속 자극하고 작가로서 긴장감을 유지하고 싶어요. 많이 보고 느껴서 떠오르는 영감을 과거보다 더 많이 숙성 시켜 가며 작업해나갈 생각입니다. 작업 시간이 지금까지 보다는 더 소요될 것 같습니다.

● 최근 전시 〈화려한 풍경〉에 대한 이야기를 듣고 싶습니다.

오랫동안 준비한 전시가 코로나19로 사람들의 왕래가 줄어 쓸쓸한 전시가 되었습니다. 2016년 즈음 약간 방전되는 느낌이랄까요, 짧지 않은 시간이지만 내 작업을 되돌아보는 시간을 가졌어요. 한 2년간의 모색 끝에 2018년부터 다시 그림을 그리기 시작했는데. 2018년 예멘 출신 난민들이 제주도로 왔다는 뉴스를 접하고 '난민'이라는 주제가 묘하게 나와 겹치는 부분을 느꼈어요. 나라를 잃고 목숨을 건 사투를 벌이며 삶의 자유를 찾아온 그들과 감히 비교할 수 없지만, 표류를 끝내고 섬에 도착한 가족이 내가 살아가는 모습으로 투영되었습니다. 목숨을 걸고 안전한 곳에 도착했지만, 또다시

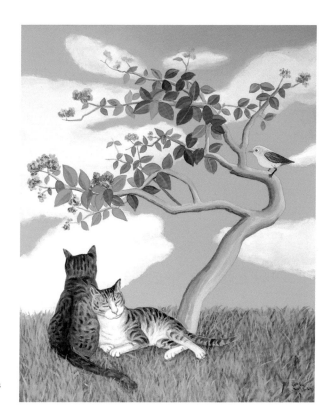

배롱나무
100×80cm
Acrylic on canvas
2019, 20

힘겨운 삶을 시작해야 하는 불안한 시선 같은 것들이 제 삶과 닮아서 안도와 동시에 근심과 불안한 눈빛을 담아 〈도착〉 시리즈를 작업했습니다. 그리고 〈달빛〉 같은 작품은 한 사내가 달 아래서 고민하는 자화상 같은 그림이 있고요… 실내에서 헤어롤을 머리에 말고 운동기구 타는 중년 여인을 그린 〈Horse Riding〉, 바닷가에서 셀카를 찍는 젊은 연인, 별이 쏟아지는 밤하늘 아래 해먹 타는 남자, 지하철역에서 만난 사람들과 링 위에서 서로 싸우는 UFC 선수들, 매체에서 늘 접하는 정치적인 복장의 〈두 남자〉, 청계산에서 본 진달래와 해남 대흥사 가는 길에서 만난 사람. 주변에서 한 번쯤 보았을 듯한 우리들의 모습들에서 포착한 장면들로 구성되었습니다.

● 이마도 작업실에서 보내는 날들이 선생님께 의미 있는 작업의 계기가 되기를 바랍니다.

최석운 崔錫云

부산대, 홍익대학교 미술대학원 회화전공 졸업

주요개인전

2020 갤러리나우, 서울
2019 갤러리이주, 서울
2017 노리갤러리, 제주
2015 갤러리D, 속초
2014 해와예술공간, 광주
2013 노리갤러리, 제주
2012 국립중앙도서관, 서울
2011 통인화랑, 서울
2010 갤러리로얄, 서울
2009 부산공간화랑
2007 인사아트센터, 서울
 통인화랑, 서울
2005 가람화랑, 서울
2003 부산공간화랑
2002 가람화랑, 서울
2001 부산공간화랑
 동원화랑, 대구
2000 샘터화랑, 서울
1998 포스코 미술관
1997 샘터화랑, 서울
1996 아라리오화랑, 천안
1995 샘터화랑, 서울
 갤러리 소헌, 대구

1994 샘터화랑, 서울
 부산공간화랑
1993 금호 미술관, 서울
 L.A Art Fair, 컨벤션센터
1991 한선갤러리, 서울
 갤러리누보, 부산
1990 갤러리삼덕, 대구
 사인화랑, 부산

최근주요단체전

2020 회화와 서사 (뮤지엄SAN, 원주)
 여수국제미술제 (엑스포디지털갤러리, 여수)
2019 영남문화의 원류를 찾아서-가야 김해
 (신세계갤러리, 대구)
 공재, 그리고 화가의 자화상 (행촌미술관, 해남)
2018 세계 한민족 미술대축제-우리집은 어디인가?
 (예술의전당, 서울)
 한중일 현대미술제 삼국미감전
 (삼탄아트마인, 정선)
2017 한·미얀마 현대미술 교류전
 -Platform of the Peace
 (New Treasure Art Gallery, Yangon)
 한국의 얼굴 (정부서울청사)
 물 때-해녀의 시간 (제주도립미술관)

2016 함부르크 어포더블 아트페어 (Messeplatz)
　　　절망을 딛고 피어난 꽃, 청록집
　　　(교보아트스페이스, 광화문)
2015 중심축 경계를 넘어(성선갤러리, 베이징)
　　　아빠의 청춘 (광주시립미술관)
　　　독도.물빛 (대구문화예술회관)
2014 21세기 풍속화전 (월전미술관)
　　　이상 탄생100주년 문학 그림전 (교보문고, 광화문)
　　　고원의 기억 (삼탄아트마인, 정선)
2013 실크로드를 그리다-경주에서 이스탄불까지
　　　(대구mbc특별전시장)
2012 Artstic Period (인터알리아, 서울)
　　　채용신과 한국의 초상미술 (전북도립미술관)
2011 한국현대미술의 스펙트럼
　　　(타이페이 카오슝 시립미술관)
　　　한·중현대미술전 (Sky Moca Museum, 베이징)
2010 웃음이 난다 (대전시립미술관)
　　　경기도의 힘 (경기도미술관)
　　　한국의 길-올레, 재주올레전 (제주현대미술관)
2009 현대미술로 해석된 리얼리즘 (경남도립미술관)
　　　농성동 부르스 (광주시립미술관 상록전시관)
　　　해치, 서울을 나들이하다
　　　(광화문 광장, 디자인올림픽 잠실종합운동장)
　　　Disversity-Contemporary art Asia to
　　　Europe (비엔나, 오스트리아)
　　　근, 현대로 보는 해학과 풍자
　　　(안양문화예술재단, 알바로시자홀)

한국국제아트페어 (KIAF), 화랑미술제,
아트부산, 아트대구
아시아 톱갤러리 호텔아트페어 (동경)
베이징, 멜버런, 함부르크, LA아트페어등 참가

레지던시 및 수상
2019 해남행촌문화재단 이마도스튜디오
2011 광주시립미술관 북경스튜디오
2010 제주현대미술관 창작스튜디오
2008 가나아트부산 창작스튜디오
2006 제6회 윤명희 미술상
1992 제3회 부산청년미술상

작품소장
경기도미술관, 경남도립미술관, 광주시립미술관,
부산시립미술관, 대전시립미술관, 금호미술관,
기당미술관, 토탈미술관, 아트뱅크, 제주현대미술관,
교보문고, 대산문화재단, 거제시, 아주가족,
로얄 앤컴퍼니, 전등사, 법무법인 태평양 등

CHOI, SUKUN (1960~)

In painting, Pusan National University(BFA),
Hongik University(MFA)

Solo Exhibitions

2020 Gallery Now, Seoul
2019 Gallery IJoo, Seoul
2017 Gallery NoRi, Jeju
2015 Gallery D, Sokcho
2014 HaeWa Space, Gwangju
2013 TongIn Gallery, Seoul
 NORI Gallery, Jeju
2012 National Library of Korea, Seoul
 VIT Gallery, Seoul
2011 TongIn Gallery, Seoul
2010 Gellery Royal, Seoul
2009 KongKan Gallery, Busan
 LIGHT Galley, Seoul
 SoHyun Gallery, Daegu
2008 Seoul Art Fair, Busan
2007 InSa Art Center, Seoul
 TongIn Gallery, Seoul
2005 GaRam Galley, Seoul
2004 Geje Art Center Museum
2003 KongKan Gallery, Busan
2002 Ga-Ram Gallery, Seoul
2001 KongKan Gallery, Busan
 DongWon Gallery, Daegu
2000 SamTuh Gallery, Seoul
1998 Posco Art Museum, Seoul
1997 SamTuh Gallery, Seoul

1996 Arario Gallery, Chunan
1995 SamTuh Gallery, Seoul
 SoHyun Gallery, Daegu
1994 SamTuh Gallery, Seoul
 Galleries Art Fair, Seoul Art Centert
 KongKan Gallery, Busan
1993 L.A Art Fair, Convention Center
 KumHo Art Museum, Seoul
1991 HanSun Gallery, Seoul
 NuBo Gallery, Busan
1990 SamDuck Gallery, Daegu
 SaIn Gallery, Busan

Selected Group Exhibitions

2020 Painting and Narrative
 (Museum SAN, Wonju)
2019 Looking for the origin of Yeongnam
 culture-Kaya Kimhae
 (Shinsegae Gallery, Daegu)
2018 Korean Grand Art Festival-Where is
 Our Home? (Seoul Art Center)
2017 Moontides for Jeju Haenyeo
 (Jeju Meuseum of Art)
 The face of korea (Government seoul
 government building)
2015 Central axis over the border
 (Gallery Sungsun, Beijing China)
 Ded's Best Years (Gwangju Museum of Art)
2014 21C genre picture
 (Woljeon Art Museum, Icheun)
2013 ChoiYongSin and portrait Art of Korea
 (Chonbuk provincial Art Museum)
2011 The Spectrum of Contemporary Korean Art
 (Kaohsiung Museum of Fine Aars, Taiwan)
2010 Sense of Humor (Daejeon Museum of Art)

Residencies & Awards

2019 Hengchon museum Imado studio
2011 Gwangju Museum Beijing studio
2010 Jeju Contemporary Museum studio
2008 Gana Art Busan studio
2006 WoonMungHee Award
1992 Busan youth art Award

HEXAGON 한국현대미술선
Korean Contemporary Art Book